商业海报
设计

屈正庚 ———————— 著

U0299204

清華大学出版社
北 京

内 容 简 介

本书是一本全面介绍商业海报设计的图书,其特点是知识易懂、案例趣味、思维创新、实践性强。

本书从学习商业海报设计的基础理论知识入手,循序渐进地为读者呈现了一个个精彩实用的知识、技巧、色彩搭配方案、CMYK数值。全书共分为7章,内容分别为商业海报设计基础知识、认识色彩、商业海报设计基础色、商业海报设计构图、商业海报设计的类型、商业海报的创意方式、商业海报设计的经典技巧。在多个章节中安排了常用主题色、常用色彩搭配、配色速查、色彩点评、推荐色彩搭配等经典模块,丰富本书结构的同时,也增强了其实用性。

本书内容丰富、案例精彩、商业海报设计新颖,适合广告设计、平面设计、海报设计、书籍装帧设计、包装设计等专业的初级读者学习使用,也可以作为大中专院校广告设计专业、平面设计专业以及社会培训机构的教材,还适合喜爱商业海报设计的读者作为参考用书。

图书在版编目(CIP)数据

商业海报设计 / 屈正庚著.—北京:清华大学出版社,2022.8
ISBN 978-7-302-61332-9

Ⅰ.①商⋯ Ⅱ.①屈⋯ Ⅲ.①商业广告-宣传画-设计 Ⅳ.①J524.3

中国版本图书馆CIP数据核字(2022)第122366号

责任编辑:韩宜波
封面设计:杨玉兰
责任校对:周剑云
责任印制:丛怀宇

出版发行:清华大学出版社
　　　　　网　　　址:http://www.tup.com.cn,http://www.wqbook.com
　　　　　地　　　址:北京清华大学学研大厦A座　　　　邮　　编:100084
　　　　　社 总 机:010-83470000　　　　邮　　购:010-62786544
　　　　　投稿与读者服务:010-62776969,c-service@tup.tsinghua.edu.cn
　　　　　质 量 反 馈:010-62772015,zhiliang@tup.tsinghua.edu.cn
印 装 者:涿州汇美亿浓印刷有限公司
经　　销:全国新华书店
开　　本:185mm×210mm　　印　　张:8.8　　字　　数:295千字
版　　次:2022年9月第1版　　印　　次:2022年9月第1次印刷
定　　价:69.80元

产品编号:094225-01

本书是从基础理论到高级进阶实战的商业海报设计书籍，以配色为出发点，讲述商业海报设计中配色的应用。书中包含了商业海报设计必学的基础知识及经典技巧。本书不仅有理论、精彩案例赏析，还有大量的色彩搭配方案、精准的CMYK色彩数值，既可以作为赏析用书，又可以作为工作案头的素材书籍。

本书共分7章，具体安排如下。

第1章为商业海报设计基础知识，介绍了商业海报的定义、商业海报的功能、商业海报的构成元素。

第2章为认识色彩，包括色相、明度、纯度、主色、辅助色、点缀色、色相对比、色彩的距离、色彩的面积、色彩的冷暖。

第3章为商业海报设计基础色，包括红色、橙色、黄色、绿色、青色、蓝色、紫色和黑、白、灰。

第4章为商业海报设计构图，包括13种常用的商业海报设计构图方式。

第5章为商业海报设计的类型，包括13种常用的商业海报设计类型。

第6章为商业海报的创意方式，包括认识商业海报创意、商业海报创意的表现方法。

第7章为商业海报设计的经典技巧，精选了15个设计技巧。

本书特色如下。

■ **轻鉴赏，重实践。**

读者常常会感觉到鉴赏类图书只能欣赏，欣赏完自己还是设计不好，本书则不同，增加了多个动手的模块，可以让读者边看边学边练。

■ **章节合理，易吸收。**

第1~3章主要讲解了商业海报设计的基础知识、认识色彩、基础色；第4~6章介绍了商业海报设计构图、商业海报设计的类型、商业海报的创意方式；第7章以轻松的方式介绍了15个设计秘籍。

■ **设计师编写，写给设计师看。**

针对性强，而且了解读者的需求。

■ **模块超丰富。**

常用主题色、常用色彩搭配、配色速查、色彩点评、推荐色彩搭配在本书都能找到，一次满足读者的求知欲。

■ **本书是系列图书中的一本。**

在本系列图书中，读者不仅能系统学习商业海报设计知识，而且还有更多的设计专业知识供读者选择。

本书通过对知识点的归纳总结、趣味的模块讲解，希望能够打开读者的思路，避免一味地照搬书本内容，力争通过经典案例实践加深读者对知识点的理解，提高读者的动手能力。编者希望通过学习本书，能够激发读者的学习兴趣，开启设计的大门，帮助读者迈出第一步，圆读者一个设计师的梦！

本书由商洛学院的屈正庚编写，其他参与本书内容整理的人员还有董辅川、王萍、李芳、孙晓军、杨宗香。

由于作者水平有限，书中难免存在不妥之处，敬请广大读者批评和指正。

编　者

CONTENTS 目 录

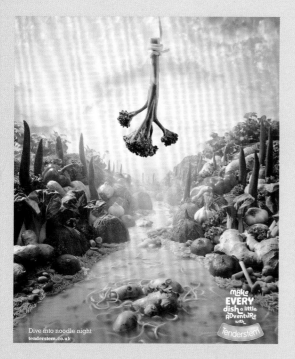

第4章
商业海报设计构图

第3章
商业海报设计基础色

第5章

商业海报设计的类型

第6章

商业海报的创意方式

第1章

商业海报设计
基础知识

　　商业海报是指宣传商品或企业形象的商业广告性海报；它是一种运用艺术手段，通过对图像、图形、文字、色彩、构图和灵感思维等要素进行精心构造，结合广告媒体，以实现广告创意、传递广告目的和意图的艺术创作过程。商业海报设计既要传达企业的意图与商品信息，还需要在第一时间引起消费者注意，带来刺激、有趣、震撼的观感。

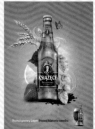

　　"海报"经过多方演变，已由职业戏剧演出活动的专用传播手段变为向大众传递某一事物、文化、电影、比赛、文化娱乐、活动等信息的一种大众化的宣传工具。海报主要通过网络、展会、杂志、室内或户外等媒介进行信息的传播。相较于广告而言，具有成本低廉、覆盖面大、快捷便利的优点。

　　海报可分为社会性海报和商业性海报，社会性海报是非营利性的、带有一定思想性的海报，例如政治海报、公益海报；商业性海报是营利性的海报，例如产品海报、文化娱乐海报。

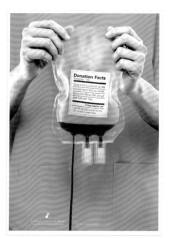
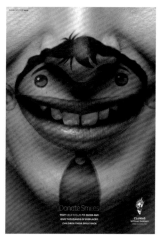

公益海报

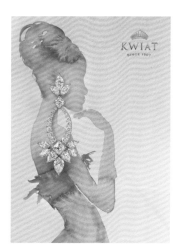

商业海报

1.2　商业海报的功能

　　海报在国外被称为"瞬间"的街头艺术。其特点是画面大、内容广泛、艺术表现力丰富、远视效果强烈。商业海报设计最主要的功能是传播信息，包括商品信息、服务信息、企业与品牌信息等，通过传播信息促进消费，从而为广告主带来利益。

　　商业海报的功能可以归纳为以下几点。

- 促进销售；
- 指导消费；
- 参与市场竞争；
- 推动生产发展；
- 传播先进文化理念。

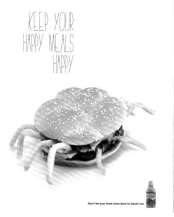

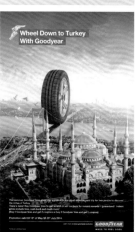

　　商业海报主要是为了传递信息或宣传商品，常用于商品营销、电影、比赛、文化娱乐等活动；并且由简单的文字图像招贴逐渐演变为借助科技而进行网络传播的宣传方式，特点是更为形象生动、便捷快速。商业海报设计是由色彩、语言文字与图形图案三个要素构成的。

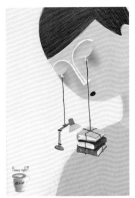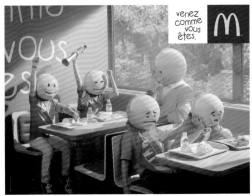

1.3.1　图形

　　图形是商业海报设计的主要构成要素，具有形象化、具体化、直接化的特征，是一种世界性的语言，在难以识别文字说明的情况下，可以通过图形了解广告信息。商业海报中图形的设计通常通俗易懂、简单幽默、生动形象，这样便于公众对广告主题的认识、理解与记忆。商业海报设计中的图形可分为摄影型、创意型、装饰型、混合型等，不同的类型有不同的优点。

1. 摄影型
摄影型是将摄影作品作为海报的主题，给人感觉非常真实，具有很强的代入感。

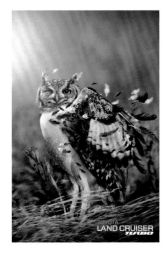
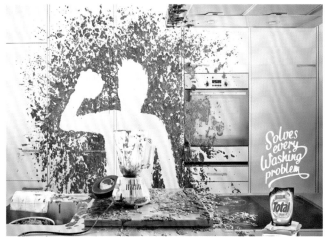

2. 创意型

创意型的图形设计会带动人们进行深层次的联想，引人入胜，从而加深对产品或品牌的印象。

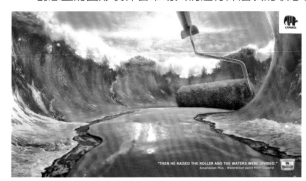

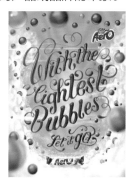

3. 装饰型

装饰型是指以各种不同的图案元素对版面进行装饰。作品中一般包含多种装饰性的元素，因而画面丰富多彩，变化多样。

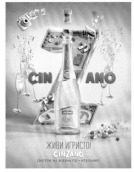
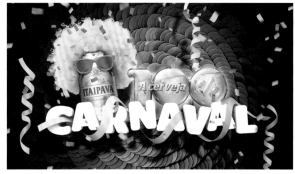

4.混合型

混合型是指作品中多种风格并存，例如同时存在摄影作品、插画作品，这种图形应用方式元素多样、风格多变，令人赏心悦目。

1.3.2 文字

商业海报除了需要有夺人眼球的画面外，文字设计也是不可或缺的重要组成部分。文字一方面可以起到解释、说明信息的作用，另一方面可以起到美化版面、强化效果的作用。

在商业海报设计中，文字内容通常由标题、正文和落款三部分组成。

1. 文字内容组成

1）标题

标题文字通常字号较大，比较明显，内容比较简练，可以在瞬间完成信息的传递。

2）正文

正文是对产品、活动等信息的描述。例如一张电影节商演的活动海报，正文部分就应该描述活动的目的和意义，活动的主要内容、时间、地点，以及参加的具体方法和一些必要的注意事项等。

3）落款

落款就是商家的署名，以确保信息传递的真实性。

2. 文字特性

在商业海报中，文字还应该具有可识别性、独特性和统一性。

1）可识别性

文字用来传递信息，具有解释说明的作用，所以可识别性是文字的最基本要求。清晰、易懂的设计手法才是字体设计在商业海报中的诉求，不要为了设计而设计。

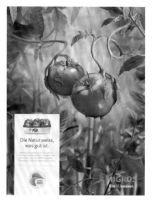
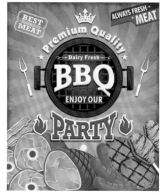

2）独特性

根据商业海报中作品所要表达的主题，海报利用文字的外部形态和韵律在不喧宾夺主的前提下突出字体设计的个性，创造出和主题相一致的特色字体，可以重点表达设计者的设计意图。

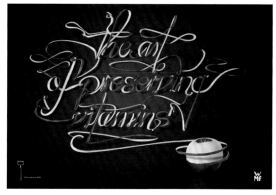

3）统一性

商业海报中的文字不能脱离作品本身进行单独排版制作，要与海报整体风格统一，而且文字要通俗易懂，这样便于消费者理解和记忆。

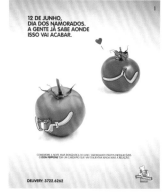
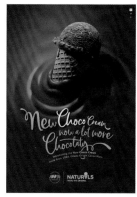

1.3.3　色彩

　　任何商业海报作品都离不开色彩，色彩是表现主题和创意的重要元素。在进行色彩搭配的过程中，所选择的配色既要充分展现产品特色、体现企业的特征、符合当下市场的审美潮流，又要根据受众的年龄、经历、环境、风俗、性别的不同选择相应的颜色。

　　常见的商业海报设计色彩系列如下所述。

- 食品类商业海报多选用鲜艳明亮的颜色，以突出食品的美味，从而触动观者味蕾。
- 常用色调：红色、橙色、黄色、绿色。

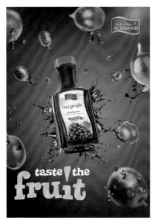 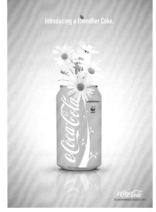 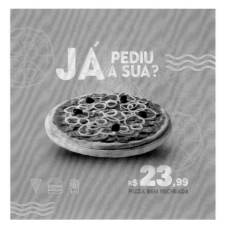

- 安全类海报通常用色简单、冷静，摒弃花哨、张扬的色彩，作品往往传递出可靠、值得信任的安全感，以稳定、内敛的用色打动观众。
- 常用色调：蓝色、绿色、灰色、黑色。

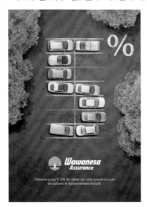 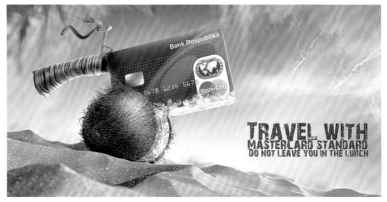

- 情感类的商业海报所涉及的行业较广，多使用视觉感染力较强的暖色调色彩，需给人一种亲切、浓郁、饱满的感觉。
- 常用色调：橙色、红色、黄色。

- 环保主题海报具有较强的公益宣传作用，能够提高人们的环境保护意识，促进人与自然的和谐发展，形成良好的社会风尚。
- 常用色调：蓝色、绿色、灰色、白色。

- 科技类海报多以电子产品为主，侧重实用性，具有严谨、稳重、冷静的产品特征。
- 常用色调：灰色、白色、蓝色、绿色。

第2章

认识色彩

太阳光经分解可分为红、橙、黄、绿、青、蓝、紫等色彩，所以说色彩是由光引起的，是由三原色构成的，在平面设计中的重要程度不可言喻。色彩不仅可以吸引观者的注意力，抒发人的情感，还可以通过各种颜色的搭配调和，迎合特定的群体对色彩的认同程度。例如，与儿童相关产品的平面设计作品可以选择颜色饱和度较高的配色方案，这样既能表现出儿童的天真烂漫，又能吸引其注意力；以女性为主题的商业海报作品则可以选用温柔或妩媚的配色方案。所以说，掌握好色彩的运用，是海报设计中的关键环节。

红——750nm～620nm
橙——620nm～590nm
黄——590nm～570nm
绿——570nm～495nm
青——495nm～475nm
蓝——475nm～450nm
紫——450nm～380nm

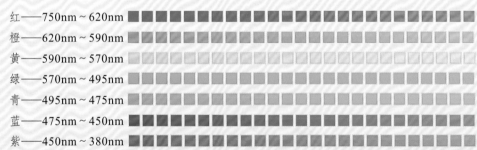

2.1 色相、明度、纯度

色彩的三要素是指色相、明度、纯度，任何色彩都具有这三大属性。通过色相、明度以及纯度的改变，可以影响色彩的距离、面积、冷暖属性等。

色相是色彩的首要特征，由原色、间色和复色构成，是色彩的基本相貌。从光学意义上讲，色相的差别是由光波的长短所构成的。

- 任何黑、白、灰以外的颜色都有色相。
- 色彩的成分越多它的色相越不鲜明。
- 日光通过三棱镜可分解出红、橙、黄、绿、青、蓝、紫7种色相。

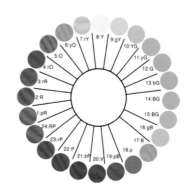

明度是指色彩的明亮程度，是彩色和非彩色的共有属性，通常用0～100%的百分比来度量。

- 蓝色里不断加入黑色，明度就会越来越低，而低明度的暗色调，常给人一种沉着、厚重、深邃的感觉。
- 蓝色里不断加入白色，明度就会越来越高，而高明度的亮色调，常给人一种清新、明快、纯净的感觉。
- 在加色的过程中，中间的颜色明度是比较适中的，而这种中明度色调常给人一种温柔、平和、温馨的感觉。

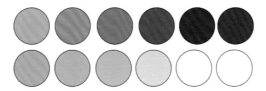

纯度是指色彩中所含有色成分的比例，比例越大，纯度越高，因此也称为色彩的彩度。

- 高纯度的颜色会使人产生强烈、鲜明、生动的感觉。
- 中纯度的颜色会使人产生适宜、温和、平静的感觉。
- 低纯度的颜色则会使人产生一种细腻、雅致、朦胧的感觉。

高纯度　　中纯度　　低纯度

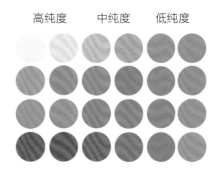

2.2 主色、辅助色、点缀色

主色、辅助色、点缀色是平面广告中不可缺少的色彩构成元素，主色决定着平面广告画面的基本调性，而辅助色和点缀色都应围绕主色搭配设计。

2.2.1 主色

主色好比人的面貌，是区分人与人的重要特征。它通常是画面的主体色彩，占据画面的大部分面积，对整个平面广告具有决定性的作用。

大面积鲜艳、浓郁的黄色可以赋予画面明快、幸福的氛围。明亮的暖色调可以快速吸引眼球、勾人食欲，让人想象到糖果的可口。

CMYK: 7,17,87,0
CMYK: 4,2,6,0
CMYK: 73,38,34,0

推荐配色方案

CMYK: 11,29,87,0　　CMYK: 4,9,16,0　　CMYK: 67,36,80,0

CMYK: 12,57,90,0　　CMYK: 28,11,66,0　　CMYK: 25,38,35,0

该画面整体以嫩绿色为主色调，突出表现肥料的天然、使作物更加鲜活的功效，色彩调性偏暖，给人一种自然、生机勃勃的感觉。

CMYK: 52,24,100,0
CMYK: 41,88,78,5
CMYK: 90,87,86,77

推荐配色方案

CMYK: 40,7,73,0　　CMYK: 10,37,39,0　　CMYK: 87,57,100,33

CMYK: 32,3,15,0　　CMYK: 69,41,100,2　　CMYK: 66,58,79,16

2.2.2 辅助色

　　辅助色在画面中所占面积仅次于主色，其主要作用就是突出主色以及更好地体现主色的优点，起到补充、辅助的作用。

　　该设计作品中文字与图像垂直摆放，具有严谨、规整有序的视觉效果，给人一种认真、值得信赖的感觉。海报以姜黄色为主色，青色为辅助色，形成鲜明的冷暖对比，使画面更具冲击力。

CMYK: 13,24,76,0
CMYK: 76,18,25,0
CMYK: 76,89,78,67

推荐配色方案

CMYK: 7,33,82,0　　CMYK: 89,64,15,0　　CMYK: 25,19,17,0

CMYK: 6,25,51,0　　CMYK: 32,74,82,0　　CMYK: 51,0,9,0

　　该设计作品中视觉元素呈曲线形状，既增强了画面韵律感与感染力，又刺激了观者的食欲。画面以深紫色为主色，以深橙色为辅助色，两者之间对比鲜明，使画面更加吸睛。

CMYK: 74,76,23,0
CMYK: 20,76,100,0
CMYK: 47,66,76,5
CMYK: 11,20,88,0

推荐配色方案

CMYK: 72,58,4,0　　CMYK: 38,99,100,4　　CMYK: 18,0,84,0

CMYK: 24,37,0,0　　CMYK: 6,7,34,0　　CMYK: 10,60,51,0

2.2.3 点缀色

点缀色的主要作用是衬托主色调和承接辅助色，通常在整体设计中占据很少一部分，但其在整体设计中却具有至关重要的作用，可以更好地诠释主色与辅助色，丰富整体设计的内涵细节，使其更加完美。

该设计作品低饱和度的米色与灰色使画面较为平淡、安静，而将绿色与深紫色作为点睛之笔，使茄子与松鼠的组合更加鲜活、生动，让人眼前一亮。

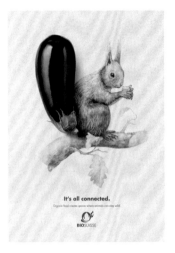

CMYK：11,12,19,0
CMYK：85,100,67,58
CMYK：76,70,67,31
CMYK：67,40,88,1

推荐配色方案

CMYK：11,16,24,0　　CMYK：82,73,38,2　　CMYK：27,42,48,0

CMYK：15,21,36,0　　CMYK：36,0,36,0　　CMYK：65,54,27,0

该设计作品借用乐器、面具、礼帽等视觉元素突出狂欢节主题，便于观者了解活动内容。以水晶紫为主色，以橙黄色为点缀色，使画面更加亮眼，给人一种热烈、神秘的感觉。

CMYK：69,78,42,3
CMYK：3,0,4,0
CMYK：36,87,94,2
CMYK：19,40,86,0

推荐配色方案

CMYK：78,87,0,0　　CMYK：0,24,5,0　　CMYK：15,96,64,0

CMYK：66,100,21,0　　CMYK：4,24,46,0　　CMYK：27,27,0,0

2.3　色相对比

色相对比是两种以上的色彩在搭配时由于色相差别而形成的一种色彩对比效果，其色彩对比强度取决于色相之间在色环上的相隔角度，角度越小，对比相对越弱。色相对比可分为同类色对比、邻近色对比、类似色对比、对比色对比、互补色对比五种类型。通常情况下，可以根据两种颜色在色相环内相隔的角度定义其是哪种对比类型，但是这种定义是比较模糊的，比如相隔15°的为同类色对比、30°为邻近色对比，那么相隔20°就很难定义，所以概念不应死记硬背，要多理解。其实20°的色相对比与30°或15°的区别都不算大，色彩感受也是非常接近的。

2.3.1　同类色对比

■ 同类色对比是指在24色色相环中相隔15°左右的两种颜色。
■ 同类色对比色彩较弱，给人的感觉是单纯、柔和的，无论总的色相倾向是否鲜明，整体的色彩基调都比较容易统一协调。

该海报以粉色为主色，与浅红色的甜品形成同类色对比，通过明度变化丰富画面色彩，既和谐、统一，又使画面充满浪漫、甜蜜、温馨的气息。

CMYK: 0,47,26,0
CMYK: 11,87,71,0
CMYK: 1,2,0,0
CMYK: 16,96,42,0

该海报橙黄色与淡黄色两种同类色进行搭配，凸显了音乐会的热烈气氛，给人一种欢快、兴奋的视觉感受。以白色作为点缀色，减轻了过多暖色造成的烦躁感，增添了清爽、纯净的韵味。

CMYK: 14,4,69,0
CMYK: 7,19,87,0
CMYK: 11,49,90,0
CMYK: 7,0,5,0
CMYK: 40,100,100,5

2.3.2 邻近色对比

■ 邻近色是在色相环中相隔30°左右的两种颜色。其组合搭配在一起，会让整体画面获得协调统一的效果。

■ 如红、橙、黄以及蓝、绿、紫都分别属于邻近色的范围内。

该海报主体文字与图像居中垂直排版，画面具有较高的稳定性与秩序性。温柔的粉色与偏冷的紫色之间形成邻近色对比，打造出浪漫、甜蜜、梦幻的视觉效果，凸显了草莓味冰激凌的甜美与凉爽的特性。

CMYK: 13,74,21,0
CMYK: 73,82,0,0
CMYK: 9,98,100,0
CMYK: 0,25,2,0

该舞会宣传海报以棕红色为背景色，与暗金色的麦克风形成邻近色对比，画面整体明度较低，色彩饱满、浓郁，充满古典、庄重、高雅的氛围感，别具格调。

CMYK: 38,85,89,3
CMYK: 16,44,89,0
CMYK: 8,18,76,0
CMYK: 79,23,43,0

2.3.3 类似色对比

- 在色环中相隔60°左右的两种颜色为类似色对比。
- 例如红和橙、黄和绿等均为类似色对比。
- 类似色由于色相对比不强，常给人一种舒适、温馨、和谐而不单调的感觉。

粉色、深紫色与深蓝色形成类似色对比，该海报整体呈冷色调，表现出产品的清凉特性，并渲染出神秘、朦胧的视觉效果，极具表现力与吸引力。而少量暖色与产品中的草莓属性相一致，凸显了产品的甜美口感。

CMYK: 70,99,6,0
CMYK: 16,87,27,0
CMYK: 100,93,51,15
CMYK: 48,82,94,16
CMYK: 17,20,64,0

该海报大面积高纯度的酒红色浓烈、炽热，具有较强的视觉冲击力；橙黄色增强了画面的明度，减轻了高纯度色彩的压迫感，活跃了画面气氛；婉转的艺术字线条浪漫、温柔，使海报更加吸睛。

CMYK: 42,100,100,9
CMYK: 19,46,77,0
CMYK: 5,30,63,0
CMYK: 58,82,93,43

2.3.4　对比色对比

■ 当两种或两种以上色相之间的色彩在色相环中相隔120°左右，小于150°的范围时，属于对比色关系。

■ 如橙与紫、红与蓝等色相，对比色常给人一种强烈、明快、醒目、具有冲击力的感觉，但相对容易造成视觉疲劳和精神亢奋。

该海报画面以铬黄色为主色，湛蓝色为辅助色，两者之间冷暖对比鲜明，具有强烈的视觉刺激感，营造出热烈、欢快的活动氛围。

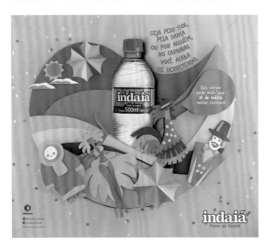

CMYK：12,32,88,0
CMYK：16,74,88,0
CMYK：76,13,67,0
CMYK：83,48,11,0

该海报清凉的青色背景与高纯度的红色商品形成鲜明的对比，具有较强的视觉冲击力。视觉元素下方的阴影使画面极具空间感，画面细节丰富，引人注目。

CMYK：78,25,40,0
CMYK：32,100,100,1
CMYK：3,4,3,0
CMYK：8,18,87,0

2.3.5　互补色对比

■ 在色环中相隔180°左右的两种色彩为互补色。这样的色彩搭配可以产生最强烈的刺激作用,对人的视觉具有最强的吸引力。

■ 互补色效果最强烈、刺激,属于最强对比。如红与绿、黄与紫、蓝与橙等。

　　该海报大面积的浅绿色给人一种清新、自然的感觉,又不显单调;浅红色色块的搭配与绿色背景形成互补色对比,丰富了画面色彩,增强了画面的视觉冲击力,使画面更加生动,富有活力。

CMYK: 42,12,56,0
CMYK: 89,57,100,33
CMYK: 0,0,0,0
CMYK: 6,80,59,0

　　该海报文字倾斜排版,增强了画面的不稳定性和动感。金黄色与紫色之间形成互补色对比,在紫色的衬托下使黄色的梨更加鲜活、饱满、诱人,视觉吸引力极强。

CMYK: 49,57,10,0
CMYK: 93,88,89,80
CMYK: 0,1,0,0
CMYK: 4,46,20,0

2.4　色彩的距离

　　色彩的距离是指色彩可以给人一种进退、凹凸、远近不同的感觉。一般暖色系和明度高的色彩具有前进、凸出、接近的效果，而冷色系和明度较低的色彩则具有后退、凹进、远离的效果。在平面广告中常利用色彩的这些特点改变空间的大小和高低。

　　该海报墨蓝色背景与深青色留声机形成前后关系，将唯美的星空呈现在观者面前；同时行星的转动轨迹与唱针重合，释放出双重含义，使观者欣赏海报的同时感受到音乐的律动，具有较强的感染力。

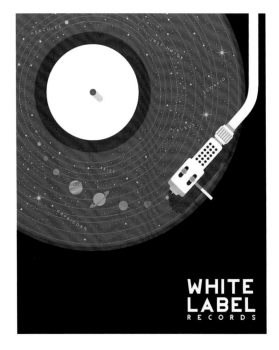

CMYK: 92,67,51,11
CMYK: 100,100,65,54
CMYK: 0,0,0,0
CMYK: 0,51,87,0

2.5　色彩的面积

色彩的面积对海报设计的视觉效果具有重要影响。在同一画面中不同颜色所占面积的大小往往会影响整体画面的色相、明度、纯度；而且色彩的面积大小还会影响观众的情绪反应，比如$1cm^2$的红色鲜艳可爱，$1m^2$的红色使人觉得兴奋激动，而 $100m^2$的红色则会让人感到疲倦、烦躁；当强弱不同的色彩并置在一起的时候，若想看到较为均衡的画面效果，可以通过调整色彩的面积大小来达到目的。

该海报画面中的背景采用淡黄色与天蓝色两种对比色进行搭配，给人一种干净、明亮而不失清凉的感觉，棕色与米色的大量使用则为画面增添了暖色调，使画面充满香醇、细腻、甜蜜的气息。

CMYK：43,75,100,6
CMYK：10,5,56,0
CMYK：8,20,75,0
CMYK：4,5,11,0
CMYK：56,11,15,0

色彩的冷暖是相互依存的两个方面。一般而言，暖色光可使物体受光部分色彩变暖，背光部分则相对呈现冷光倾向。冷色光则刚好与其相反。在日常生活中，红、橙、黄等色彩通常可使人联想到丰收的果实和炎炎夏日的太阳，常给人一种温暖的感觉，因此被称为暖色；蓝色、青色则常使人联想到蔚蓝的天空和广阔的大海，有冷静、沉着之感，因此被称为冷色。

该旅行海报以青色为主色调，画面上下两端的青色相互呼应，给人一种清爽、惬意的感觉。金色原野与深青色海洋冷暖对比鲜明，极具感染力。仅欣赏海报，就可使人如身临其境般地感受自然风光。

CMYK：87,53,52,3
CMYK：58,13,25,0
CMYK：0,1,0,0
CMYK：9,32,90,0

3

第3章

商业海报设计基础色

--

　　广告的基础色可分为红、橙、黄、绿、青、蓝、紫、黑、白、灰。每种色彩都有属于自己的特点，给人的感觉也都截然不同。有的会让人兴奋，有的会让人忧伤，有的会让人感到充满活力，还有的则会让人感到神秘莫测。合理地应用和搭配色彩，可以令广告设计作品与消费者进行更强更好的心理互动。

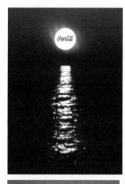

3.1.1 认识红色

　　红色：红色属于暖色调，色彩性格张扬、外向，象征着生命、活力、健康、热情、朝气、明媚。红色是一种视觉刺激性很强的颜色，所以无论与什么颜色搭配，都会显得格外抢眼。

洋红色
RBG=207,0,112
CMYK=24,98,29,0

鲜红色
RBG=216,0,15
CMYK=19,100,100,0

鲑红色
RBG=242,155,135
CMYK=5,51,41,0

威尼斯红色
RBG=200,8,21
CMYK=27,100,100,0

胭脂红色
RBG=215,0,64
CMYK=19,100,69,0

山茶红色
RBG=220,91,111
CMYK=17,77,43,0

壳黄红色
RBG=248,198,181
CMYK=3,31,26,0

宝石红色
RBG=200,8,82
CMYK=28,100,54,0

玫瑰红色
RBG=230,28,100
CMYK=11,94,40,0

浅玫瑰红色
RBG=238,134,154
CMYK=8,60,24,0

浅粉红色
RBG=252,229,223
CMYK=1,15,11,0

灰玫红色
RBG=194,115,127
CMYK=30,65,39,0

朱红色
RBG=233,71,41
CMYK=9,85,86,0

火鹤红色
RBG=245,178,178
CMYK=4,41,22,0

勃艮第酒红色
RBG=102,25,45
CMYK=56,98,75,37

优品紫红色
RBG=225,152,192
CMYK=14,51,5,0

3.1.2 红色搭配

色彩调性：甜美、热情、活力、欢快、火焰、兴奋、敌对、警告。
常用主题色：

CMYK：0,96,95,0　　CMYK：11,94,40,0　　CMYK：24,98,29,0　　CMYK：30,65,39,0　　CMYK：4,41,22,0　　CMYK：56,98,75,37

常用色彩搭配

CMYK：12,98,100,0
CMYK：8,5,83,0

CMYK：13,97,77,0
CMYK：5,31,27,0

CMYK：42,100,100,8
CMYK：100,90,48,13

CMYK：26,100,100,0
CMYK：72,93,91,69

正红色搭配明黄色，呈现出热烈、兴奋的视觉效果，使画面充满活力。

枣红色与壳黄红搭配，呈现出雅致、甜美的视觉效果，是适用于表现女性的色彩搭配。

朱砂红与午夜蓝搭配，使画面充满古典与深沉的气息。

黑色赋予画面神秘感，红色的加入使画面更具视觉冲击力。

配色速查

激越	活力	甜蜜	危险
CMYK：8,16,49,0 CMYK：22,90,99,0 CMYK：9,52,58,0	CMYK：19,100,100,0 CMYK：11,62,93,0 CMYK：18,81,29,0	CMYK：1,49,43,0 CMYK：14,21,9,0 CMYK：8,65,39,0	CMYK：41,100,100,7 CMYK：66,56,80,13 CMYK：87,83,84,73

　　该海报主体产品占据了版面的视觉中心，具有强烈的视觉吸引力，与文字搭配醒目、直观，让人一目了然，既突出表达了主题，又具有较强的宣传性。

色彩点评

- 海报整体以红色作为主色调，与鲜艳、浓烈的主体产品色彩相互呼应，充满甜蜜、活力、热情的气息。
- 白色的主题文字与红色背景对比鲜明、醒目，有利于信息的表达。
- 青色、深蓝色与绿色等冷色调颜色点缀画面，丰富了海报的色彩与可视性。

CMYK: 39,100,98,5
CMYK: 0,5,0,0
CMYK: 11,96,76,0
CMYK: 15,89,35,0

推荐色彩搭配

C: 17	C: 2	C: 40		C: 2	C: 34	C: 0		C: 57	C: 7	C: 0
M: 85	M: 40	M: 100		M: 15	M: 96	M: 97		M: 98	M: 4	M: 78
Y: 47	Y: 18	Y: 100		Y: 12	Y: 62	Y: 95		Y: 75	Y: 5	Y: 38
K: 0	K: 0	K: 7		K: 0	K: 0	K: 0		K: 38	K: 0	K: 0

　　该海报背景中的派对彩旗与乐器为画面营造出兴奋、狂欢、激情澎湃的节日氛围；倾斜的文字与产品增强了版面的动感，整体画面的表现力较强。

色彩点评

- 暗红色调的背景营造出深邃、神秘、喜庆的氛围，使狂欢节的主题更加明了。
- 主体产品与背景中的视觉元素形成鲜明的对比，突出了产品的特点。
- 产品的色彩较为丰富，在暗色调背景的衬托下更加明亮、醒目，形成和谐、欢乐的视觉效果。

CMYK: 50,100,100,29
CMYK: 31,100,100,1
CMYK: 4,26,89,0
CMYK: 70,19,25,0

推荐色彩搭配

C: 40	C: 57	C: 5		C: 10	C: 33	C: 18		C: 23	C: 43	C: 13
M: 100	M: 100	M: 64		M: 24	M: 14	M: 96		M: 97	M: 81	M: 9
Y: 100	Y: 100	Y: 84		Y: 69	Y: 9	Y: 83		Y: 87	Y: 61	Y: 9
K: 6	K: 51	K: 0		K: 0	K: 0	K: 0		K: 0	K: 2	K: 0

3.2 橙色

3.2.1 认识橙色

橙色：橙色兼具红色的热情和黄色的开朗，常能让人联想到丰收的季节、温暖的日光以及成熟的橙子，是繁荣与骄傲的象征，将其应用在与食品的相关设计上还会起到促进消费者食欲，为美味加分的作用。但它同红色一样不宜使用过多，过多则会使人产生烦躁感，对于神经紧张和易怒的人来讲，它并不是一种合适的颜色。

橘色
RBG=238,114,0
CMYK=7,68,97,0

柿子橙色
RBG=237,108,61
CMYK=7,71,75,0

橙色
RBG=235,85,32
CMYK=8,80,90,0

阳橙色
RBG=242,141,0
CMYK=6,56,94,0

橘红色
RBG=238,115,0
CMYK=7,68,97,0

热带橙色
RBG=242,142,56
CMYK=6,56,80,0

橙黄色
RBG=255,165,1
CMYK=0,46,91,0

杏黄色
RBG=229,169,107
CMYK=14,41,60,0

米色
RBG=228,204,169
CMYK=14,23,36,0

驼色
RBG=181,133,84
CMYK=37,53,71,0

琥珀色
RBG=202,105,36
CMYK=26,70,94,0

咖啡色
RBG=106,75,32
CMYK=59,69,98,28

蜂蜜色
RBG= 250,194,112
CMYK=4,31,60,0

沙棕色
RBG=244,164,96
CMYK=5,46,64,0

巧克力色
RBG=85,37,0
CMYK=60,84,100,49

重褐色
RBG= 139,69,19
CMYK=49,79,100,18

3.2.2　橙色搭配

色彩调性： 青春、丰收、温暖、亲切、绚丽、成熟、炽热、烦躁。

常用主题色：

CMYK: 6,56,94,0　　CMYK: 7,71,75,0　　CMYK: 5,46,64,0　　CMYK: 26,69,93,0　　CMYK: 9,75,98,0　　CMYK: 49,79,100,18

常用色彩搭配

CMYK: 13,23,31,0 CMYK: 10,47,64,0	CMYK: 11,57,80,0 CMYK: 31,0,81,0	CMYK: 3,0,25,0 CMYK: 8,33,61,0	CMYK: 15,81,91,0 CMYK: 12,11,85,0
香槟色与沙棕色搭配可以获得高雅、尊贵、不凡的视觉效果。	热带橙色与嫩绿色搭配，常给人一种夏日、活力满满的视觉感受。	浅黄色搭配蜂蜜色，整体呈暖色调，能给人留下亲切、温馨的印象。	橙色与鲜黄色形成同类色搭配，使画面更加和谐、明亮，富有感染力。

配色速查

和煦	活泼	光辉	醇厚
CMYK: 8,33,61,0 CMYK: 24,64,84,0 CMYK: 9,9,30,0	CMYK: 38,7,70,0 CMYK: 11,57,80,0 CMYK: 12,67,61,0	CMYK: 7,9,45,0 CMYK: 15,74,98,0 CMYK: 9,27,83,0	CMYK: 60,85,100,49 CMYK: 29,70,93,0 CMYK: 16,22,23,0

该海报背景中放射状的菱形图案可使观者将目光聚焦于版面中心，有利于更好地突出食物与饮品，刺激观者的食欲，给人留下美味、热情的印象。

色彩点评

■ 海报整体呈暖色调，画面充满鲜活、朝气、阳光的气息。

■ 橙黄色图案与黄色背景形成同类色搭配，具有饱满、活力、明快的视觉效果。

■ 红色、绿色、米色、棕色等色彩作为点缀色，使视觉元素更加灵动、鲜活，有益于刺激观者食欲，增强整体的吸引力。

CMYK: 10,74,90,0
CMYK: 7,20,87,0
CMYK: 0,0,0,0
CMYK: 70,73,86,49

推荐色彩搭配

C: 5	C: 2	C: 14	C: 43	C: 4	C: 15	C: 34	C: 0	C: 3
M: 27	M: 62	M: 71	M: 16	M: 53	M: 24	M: 0	M: 82	M: 15
Y: 89	Y: 49	Y: 76	Y: 87	Y: 88	Y: 37	Y: 46	Y: 93	Y: 33
K: 0	K: 0	K: 0	K: 0	K: 0	K: 0	K: 0	K: 0	K: 0

该海报产品与文字居中排版，版面规整有序，具有较强的稳定性，给人一种整齐、清晰的感受，有利于观者浏览。

色彩点评

■ 海报以橙色为背景色，具有强烈的视觉冲击力，给人一种热情洋溢、活力满满的感觉。

■ 冷色调的青色作为辅助色，与橙色形成对比色，视觉效果较为丰富、突出。

■ 白色的文字明度较高，可以直观、清晰地传递活动信息。

CMYK: 9,73,88,0
CMYK: 61,0,24,0
CMYK: 7,5,4,0
CMYK: 8,11,45,0

推荐色彩搭配

C: 14	C: 26	C: 7	C: 11	C: 29	C: 60	C: 14	C: 14	C: 47
M: 68	M: 0	M: 16	M: 25	M: 70	M: 61	M: 51	M: 1	M: 89
Y: 96	Y: 15	Y: 57	Y: 89	Y: 93	Y: 15	Y: 62	Y: 1	Y: 100
K: 0	K: 0	K: 0	K: 0	K: 0	K: 0	K: 0	K: 0	K: 17

3.3.1　认识黄色

黄色： 黄色为暖色调，是所有颜色中光感最强、最活跃的颜色。黄色具有膨胀、扩展、前进的属性，给人温暖、热情之余，还会给人留下冷漠、高傲、敏感的视觉印象。

黄色
RGB=255,255,0
CMYK=10,0,83,0

鲜黄色
RGB=255,234,0
CMYK=7,7,87,0

香槟黄色
RGB=255,248,177
CMYK=4,3,40,0

卡其黄色
RGB=176,136,39
CMYK=40,50,96,0

铬黄色
RGB=253,208,0
CMYK=6,23,89,0

月光黄色
RGB=155,244,99
CMYK=7,2,68,0

奶黄色
RGB=255,234,180
CMYK=2,11,35,0

含羞草黄色
RGB=237,212,67
CMYK=14,18,79,0

金色
RGB=255,215,0
CMYK=5,19,88,0

柠檬黄色
RGB=240,255,0
CMYK=17,0,84,0

土著黄色
RGB=186,168,52
CMYK=36,33,89,0

芥末黄色
RGB=214,197,96
CMYK=23,22,70,0

香蕉黄色
RGB=255,235,85
CMYK=6,8,72,0

万寿菊黄色
RGB=247,171,0
CMYK=5,42,92,0

黄褐色
RGB=196,143,0
CMYK=31,48,100,0

灰菊色
RGB=227,220,161
CMYK=16,12,44,0

3.3.2 黄色搭配

色彩调性: 高贵、明快、开朗、年轻、鲜活、阳光、庸俗、吵闹。

常用主题色:

CMYK: 5,19,88,0　　CMYK: 6,8,72,0　　CMYK: 5,42,92,0　　CMYK: 2,11,35,0　　CMYK: 31,48,100,0　　CMYK: 23,22,70,0

常用色彩搭配

CMYK: 23,2,14,0
CMYK: 12,5,68,0

浅葱色搭配月光黄,能让人联想到盛夏的休闲时光,给人留下欢快、惬意的印象。

CMYK: 34,49,99,0
CMYK: 11,25,87,0

黄褐色与铬黄色搭配能让人联想到丰收的秋季,给人一种饱满、辉煌的感觉。

CMYK: 15,4,82,0
CMYK: 63,11,67,0

黄色搭配钴绿色,鲜艳、明快,具有强烈的视觉冲击力。

CMYK: 57,98,75,38
CMYK: 38,35,89,0

博朗底酒红搭配土著黄,能够营造出复古、怀旧的视觉效果。

配色速查

青春	璀璨	温暖	古典

CMYK: 1,32,41,0
CMYK: 10,8,75,0
CMYK: 31,3,16,0

CMYK: 11,15,44,0
CMYK: 23,40,93,0
CMYK: 13,22,85,0

CMYK: 9,0,28,0
CMYK: 15,4,82,0
CMYK: 10,43,90,0

CMYK: 16,30,72,0
CMYK: 44,56,81,1
CMYK: 47,100,100,18

该海报画面中的大量留白，使主体产品更加突出醒目，且产品摆放成加载动画的形状，既阐述了主题，又具有较高的趣味性与创意性。

色彩点评

- 海报以姜黄色为主色，色调温暖、和煦，给人一种亲切、安全、舒适的视觉感受。
- 产品与文字的色彩相互呼应，使整体的画面更加和谐。
- 海报整体色彩较为柔和，红色的品牌标志在画面中具有较强的吸引力。

CMYK: 2,26,65,0
CMYK: 63,55,52,1
CMYK: 27,81,62,0

推荐色彩搭配

C: 2	C: 11	C: 39
M: 7	M: 26	M: 14
Y: 26	Y: 71	Y: 35
K: 0	K: 0	K: 0

C: 4	C: 25	C: 15
M: 12	M: 4	M: 43
Y: 36	Y: 85	Y: 91
K: 0	K: 0	K: 0

C: 12	C: 17	C: 51
M: 11	M: 20	M: 90
Y: 85	Y: 39	Y: 100
K: 0	K: 0	K: 30

该海报中的人物轮廓与瓶身结合，获得一种混维的视觉效果，极大地丰富了画面的视觉表现力；遍布的水珠与冰块使画面更具动感与立体感，凸显了饮料在炎热夏日带来的舒爽感，使画面兴奋、激越、畅快的气氛更加浓厚。

色彩点评

- 以黄色为主色调，黄色与金黄色过渡自然，犹如沐浴在阳光之下，给人一种炎热、兴奋之感。
- 深褐色的人物图形与黄色背景形成鲜明的明度对比，极为清晰、明了。
- 青绿色文字为画面注入了一丝清爽、自然的气息，有利于缓解视觉疲劳。

CMYK: 9,37,87,0
CMYK: 53,98,100,36
CMYK: 72,1,80,0

推荐色彩搭配

C: 49	C: 11	C: 16
M: 22	M: 11	M: 13
Y: 21	Y: 72	Y: 19
K: 0	K: 0	K: 0

C: 7	C: 69	C: 0
M: 16	M: 46	M: 61
Y: 87	Y: 67	Y: 91
K: 0	K: 2	K: 0

C: 18	C: 8	C: 34
M: 8	M: 50	M: 49
Y: 55	Y: 51	Y: 99
K: 0	K: 0	K: 0

3.4 绿色

3.4.1 认识绿色

　　绿色：绿色是大自然中最常见的颜色。看到绿色很容易使人联想到与自然相关的对象，例如树叶、蔬菜、果实。绿色是充满新生、希望、健康、平和、安稳的颜色。

黄绿色
RGB=216,230,0
CMYK=25,0,90,0

苹果绿色
RGB=158,189,25
CMYK=47,14,98,0

墨绿色
RGB=0,64,0
CMYK=90,61,100,44

叶绿色
RGB=135,162,86
CMYK=55,28,78,0

草绿色
RGB=170,196,104
CMYK=42,13,70,0

苔藓绿色
RGB=136,134,55
CMYK=46,45,93,1

芥末绿色
RGB=183,186,107
CMYK=36,22,66,0

橄榄绿色
RGB=98,90,5
CMYK=66,60,100,22

枯叶绿色
RGB=174,186,127
CMYK=39,21,57,0

碧绿色
RGB=21,174,105
CMYK=75,8,75,0

绿松石绿色
RGB=66,171,145
CMYK=71,15,52,0

青瓷绿色
RGB=123,185,155
CMYK=56,13,47,0

孔雀石绿色
RGB=0,142,87
CMYK=82,29,82,0

铬绿色
RGB=0,101,80
CMYK=89,51,77,13

孔雀绿色
RGB=0,128,119
CMYK=85,40,58,1

钴绿色
RGB=106,189,120
CMYK=62,6,66,0

3.4.2　绿色搭配

色彩调性： 春天、自然、和平、安全、生长、希望、复古、清新、健康。

常用主题色：

CMYK: 47,14,98,0　　CMYK: 62,6,66,0　　CMYK: 82,29,82,0　　CMYK: 90,61,100,44　　CMYK: 37,0,82,0　　CMYK: 46,45,93,1

常用色彩搭配

CMYK: 50,17,98,0
CMYK: 23,0,58,0

苹果绿与淡绿色搭配，能让人联想到春天生长的植物，给人一种生机、鲜活的感觉。

CMYK: 73,18,54,0
CMYK: 0,0,0,0

绿松石绿搭配白色，可以获得一种较为冷静、专业的视觉效果，适用于医疗领域。

CMYK: 89,61,100,42
CMYK: 42,51,96,0

墨绿色搭配卡其黄，低明度的色彩基调可以塑造出年代感。

CMYK: 56,30,78,0
CMYK: 12,10,16,0

叶绿色搭配灰色，常给人一种安静、朴实的感觉。

配色速查

清新

CMYK: 14,0,30,0
CMYK: 58,10,37,0
CMYK: 33,7,43,0

生机

CMYK: 23,4,68,0
CMYK: 63,40,100,1
CMYK: 46,6,94,0

惬意

CMYK: 11,10,16,0
CMYK: 44,12,54,0
CMYK: 38,24,67,0

宁静

CMYK: 31,16,44,0
CMYK: 12,3,9,0
CMYK: 33,7,22,0

该海报采用曲线型构图方式，视觉元素呈曲线分布，画面充满韵律感与动感，给人一种鲜活、充满生机、柔和的感觉。

色彩点评

- 画面以嫩绿色为主色，色调柔和、清浅，可给人留下自然、惬意的视觉印象。
- 黄色与绿色形成邻近色搭配，使画面更加鲜活、生动，充满清新的自然气息。
- 文字采用无彩色的黑色与白色，具有较高的注目性，便于传递信息。

CMYK: 27,7,51,0
CMYK: 0,0,0,0
CMYK: 68,38,100,0
CMYK: 7,7,80,0

推荐色彩搭配

C: 32	C: 46	C: 78	C: 3	C: 89	C: 34	C: 4	C: 57	C: 50
M: 6	M: 83	M: 62	M: 24	M: 61	M: 0	M: 8	M: 46	M: 17
Y: 73	Y: 74	Y: 100	Y: 23	Y: 100	Y: 64	Y: 35	Y: 93	Y: 98
K: 0	K: 9	K: 37	K: 0	K: 42	K: 0	K: 0	K: 2	K: 0

该甜品海报将甜品与水果作为主体形象，既展现了甜品的口味与原料，又可增强观者对甜品的好感度。渐变的背景与放射性元素的使用，能将观者的目光集中在甜品上。

色彩点评

- 绿色作为画面主色调，奠定了作品整体清新、自然的基调。
- 写实的水果与甜品采用粉色与绿色的搭配方式，可给人留下甜蜜、可口的印象，利于刺激观者的食欲。
- 白色的文字减轻了粉色与绿色的冲突感，使画面更加和谐、协调。

CMYK: 66,16,71,0
CMYK: 87,54,100,25
CMYK: 2,2,1,0
CMYK: 8,51,20,0

推荐色彩搭配

C: 22	C: 63	C: 65	C: 11	C: 87	C: 8	C: 58	C: 87	C: 8
M: 0	M: 13	M: 65	M: 7	M: 46	M: 53	M: 16	M: 52	M: 1
Y: 5	Y: 47	Y: 84	Y: 20	Y: 73	Y: 48	Y: 86	Y: 43	Y: 0
K: 0	K: 0	K: 28	K: 0	K: 6	K: 0	K: 0	K: 0	K: 0

3.5.1　认识青色

青色：青色在可见光谱中介于绿色和蓝色之间，属于电磁波里可见光的高频段，所以青色属于冷色调，常给人一种理性、沉静、悠远、含蓄的感觉。青色与不同的颜色搭配时，给人的感受是千差万别的。当青色与白色搭配时，让人感觉温和、清爽；当青色与深蓝色搭配时，则给人理性、专业之感。

青色
RGB=0,255,255
CMYK=55,0,18,0

铁青色
RGB=82,64,105
CMYK=89,83,44,8

深青色
RGB=0,78,120
CMYK=96,74,40,3

天青色
RGB=135,196,237
CMYK=50,13,3,0

群青色
RGB=0,61,153
CMYK=99,84,10,0

石青色
RGB=0,121,186
CMYK=84,48,11,0

青绿色
RGB=0,255,192
CMYK=58,0,44,0

青蓝色
RGB=40,131,176
CMYK=80,42,22,0

瓷青色
RGB=175,224,224
CMYK=37,1,17,0

淡青色
RGB=225,255,255
CMYK=14,0,5,0

白青色
RGB=228,244,245
CMYK=14,1,6,0

青灰色
RGB=116,149,166
CMYK=61,36,30,0

水青色
RGB=88,195,224
CMYK=62,7,15,0

藏青色
RGB=0,25,84
CMYK=100,100,59,22

清漾青色
RGB=55,105,86
CMYK=81,52,72,10

浅葱色
RGB=210,239,232
CMYK=22,0,13,0

3.5.2　青色搭配

色彩调性： 洁净、澄澈、雅致、文静、沉稳、深远、严肃、消极、冰冷。

常用主题色：

CMYK: 55,0,18,0　　CMYK: 50,13,3,0　　CMYK: 37,1,17,0　　CMYK: 84,48,11,0　　CMYK: 62,7,15,0　　CMYK: 96,74,40,3

常用色彩搭配

CMYK: 57,6,21,0
CMYK: 11,34,47,0

CMYK: 51,17,7,0
CMYK: 0,40,10,0

CMYK: 38,4,18,0
CMYK: 4,12,36,0

CMYK: 94,75,42,4
CMYK: 0,0,0,0

青色搭配蜂蜜色，可使画面充满休闲、青春的气息。

天青色与粉色搭配，适用于表现年轻女性，常给人留下可爱、活泼的印象。

瓷青色与奶黄色两种低纯度的色彩搭配，常给人一种年轻、清新、干净的感觉。

深青色搭配白色，两者对比鲜明，极具视觉冲击力，常给人一种休闲、运动的感觉。

配色速查

庄重	清泠	深远	温润

CMYK: 25,7,4,0
CMYK: 94,75,42,4
CMYK: 81,45,26,0

CMYK: 44,4,21,0
CMYK: 51,17,7,0
CMYK: 15,2,6,0

CMYK: 81,42,53,0
CMYK: 87,66,37,1
CMYK: 29,0,10,0

CMYK: 21,0,7,0
CMYK: 48,13,31,0
CMYK: 35,17,49,0

该海报借用埃菲尔铁塔与冬景等元素体现巴黎秋冬购物主题，通过梦幻般的景象吸引观者的目光。

色彩点评

■ 海报采用单色调配色，以深青色为主色调，获得了静谧、平和、清冷的视觉效果。

■ 通过明度的变化制造光影效果，打造绚丽、梦幻的冬日美景，突出重点，点明主题。

■ 白色文字在深青色背景的衬托下尤为醒目，有利于观者对信息的接受。

CMYK: 93,75,49,12
CMYK: 6,0,1,0
CMYK: 47,13,17,0

推荐色彩搭配

C: 60	C: 4	C: 5
M: 10	M: 24	M: 4
Y: 14	Y: 36	Y: 4
K: 0	K: 0	K: 0

C: 39	C: 73	C: 88
M: 4	M: 10	M: 66
Y: 22	Y: 36	Y: 16
K: 0	K: 0	K: 0

C: 25	C: 58	C: 83
M: 3	M: 8	M: 78
Y: 8	Y: 22	Y: 77
K: 0	K: 0	K: 60

该海报采用礼物开箱的形式表现主体产品，制造惊喜感与动感，使画面的视觉效果更加生动。文字与图像层次分明，清晰地表达了主题。

色彩点评

■ 冷色调的青色作为主色，反映清爽夏日的主题，带来清凉、纯净的视觉效果。

■ 红色的丝带色彩饱满、艳丽，与青色对比强烈。

■ 黑色的产品占据版面的视觉中心位置，可以快速地吸引观者的注意力。

CMYK: 73,29,29,0
CMYK: 79,73,71,44
CMYK: 0,1,0,0
CMYK: 8,95,90,0

推荐色彩搭配

C: 68	C: 16	C: 47
M: 6	M: 0	M: 66
Y: 34	Y: 27	Y: 51
K: 0	K: 0	K: 0

C: 22	C: 22	C: 76
M: 8	M: 40	M: 37
Y: 5	Y: 41	Y: 34
K: 0	K: 0	K: 0

C: 16	C: 87	C: 9
M: 31	M: 61	M: 7
Y: 63	Y: 39	Y: 7
K: 0	K: 1	K: 0

3.6 蓝色

3.6.1 认识蓝色

蓝色： 蓝色是最极端的冷色调，常让人联想到象征自由、宽广的宇宙、天空、海洋。蓝色还具有理性、科技的色彩特征，所以常应用于与科技相关的行业，例如电子类、网络科技、汽车等相关行业。

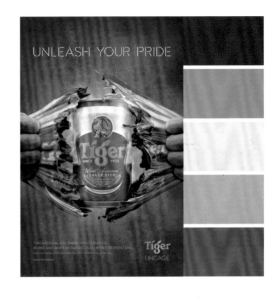

蓝色
RGB=0,0,255
CMYK=92,75,0,0

矢车菊蓝色
RGB=100,149,237
CMYK=64,38,0,0

午夜蓝色
RGB=0,51,102
CMYK=100,91,47,9

爱丽丝蓝色
RGB=240,248,255
CMYK=8,2,0,0

天蓝色
RGB=0,127,255
CMYK=80,50,0,0

深蓝色
RGB=1,1,114
CMYK=100,100,54,6

皇室蓝色
RGB=65,105,225
CMYK=79,60,0,0

水晶蓝色
RGB=185,220,237
CMYK=32,6,7,0

蔚蓝色
RGB=4,70,166
CMYK=96,78,1,0

道奇蓝色
RGB=30,144,255
CMYK=75,40,0,0

浓蓝色
RGB=0,90,120
CMYK=92,65,44,4

孔雀蓝色
RGB=0,123,167
CMYK=84,46,25,0

普鲁士蓝色
RGB=0,49,83
CMYK=100,88,54,23

宝石蓝色
RGB=31,57,153
CMYK=96,87,6,0

蓝黑色
RGB=0,14,42
CMYK=100,99,66,57

水墨蓝色
RGB=73,90,128
CMYK=80,68,37,1

3.6.2　蓝色搭配

色彩调性： 安静、清凉、广阔、理性、悠远、科技、沉闷、压抑。

常用主题色：

CMYK: 92,75,0,0　CMYK: 80,50,0,0　CMYK: 96,87,6,0　CMYK: 84,46,25,0　CMYK: 32,6,7,0　CMYK: 80,68,37,1

常用色彩搭配

CMYK: 96,81,10,0　　　CMYK: 99,90,15,0　　　CMYK: 66,41,6,0　　　CMYK: 100,90,48,13
CMYK: 64,13,18,0　　　CMYK: 2,15,12,0　　　CMYK: 18,14,44,0　　　CMYK: 12,11,85,0

艳蓝色搭配湖青色，形成冷色调色彩搭配模式，让人仿佛置身于清凉的湖水中，给人一种清凉、惬意的感觉。

深邃的宝石蓝搭配温柔的浅粉红色，能给人留下高贵、典雅的印象。

矢车菊蓝搭配嫩绿色，色彩纯度适中，常给人一种安静、内敛之感。

深沉的午夜蓝搭配明亮的鲜黄色，两者之间冷暖对比强烈，极具视觉冲击力。

配色速查

忧郁	安静	理性	深邃

CMYK: 43,17,16,0　　　CMYK: 39,18,0,0　　　CMYK: 49,10,0,0　　　CMYK: 85,80,78,64
CMYK: 64,19,0,0　　　CMYK: 60,29,2,0　　　CMYK: 92,89,0,0　　　CMYK: 100,96,42,6
CMYK: 17,2,3,0　　　CMYK: 29,2,5,0　　　CMYK: 86,64,8,0　　　CMYK: 81,69,39,2

　　该海报的文字采用左对齐排版方式，版面规整有序、层次分明，给人一种理性、稳定的感觉，并通过人手将观者的目光引导至产品上，加深了观者对产品的印象。

色彩点评

- 天蓝色的背景色与产品主题相互呼应，呈现出科技、理性、纯净的视觉效果。
- 白色文字明度最高，在视觉上更为突出、清晰，便于传递海报信息。
- 手与产品同蓝色背景对比鲜明，可将观者的视线聚焦于产品上，以突出表现产品。

CMYK: 49,13,7,0
CMYK: 78,72,67,35
CMYK: 2,0,0,0
CMYK: 18,27,24,0

推荐色彩搭配

C: 34	C: 49	C: 77	C: 43	C: 99	C: 6	C: 65	C: 33	C: 5
M: 8	M: 24	M: 40	M: 23	M: 90	M: 1	M: 32	M: 39	M: 24
Y: 9	Y: 95	Y: 7	Y: 13	Y: 15	Y: 17	Y: 0	Y: 0	Y: 18
K: 0	K: 0	K: 0	K: 0	K: 0	K: 0	K: 0	K: 0	K: 0

　　产品从碎裂的岩石晶体中诞生，充满锋锐、势不可当的气势，海报画面富有张力，给人留下的印象非常深刻。

色彩点评

- 深蓝色色调具有冷冽、强硬、深邃的色彩特征。
- 中心与四周的光源制造出空间感，将主体图像呈现在最前方。
- 文字部分采用明度极高的白色，与墨蓝色背景形成鲜明对比，让人一目了然。

CMYK: 83,62,32,0
CMYK: 91,67,9,0
CMYK: 0,0,0,0
CMYK: 93,87,67,53

推荐色彩搭配

C: 44	C: 100	C: 11	C: 100	C: 12	C: 38	C: 78	C: 92	C: 71
M: 33	M: 95	M: 8	M: 93	M: 83	M: 17	M: 34	M: 87	M: 37
Y: 0	Y: 44	Y: 61	Y: 42	Y: 70	Y: 6	Y: 13	Y: 79	Y: 63
K: 0	K: 9	K: 0	K: 7	K: 0	K: 0	K: 0	K: 72	K: 0

3.7.1 认识紫色

　　紫色： 在所有颜色中紫色波长最短，它由红色和蓝色叠加而成，属于二次色。紫色在自然界中十分少见，而且在古代还是皇室的专属颜色。因此，高纯度的紫色常给人一种高贵、奢华的感觉。

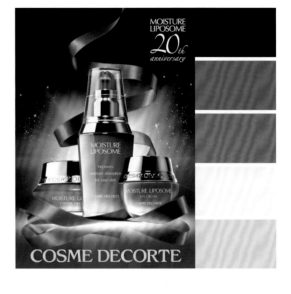

紫色
RGB=102,0,255
CMYK=81,79,0,0

木槿紫色
RGB=124,80,157
CMYK=63,77,8,0

矿紫色
RGB=172,135,164
CMYK=40,52,22,0

浅灰紫色
RGB=157,137,157
CMYK=46,49,28,0

淡紫色
RGB=227,209,254
CMYK=15,22,0,0

藕荷色
RGB=216,191,206
CMYK=18,29,13,0

三色堇紫色
RGB=139,0,98
CMYK=59,100,42,2

江户紫色
RGB=111,89,156
CMYK=68,71,14,0

靛青色
RGB=75,0,130
CMYK=88,100,31,0

丁香紫色
RGB=187,161,203
CMYK=32,41,4,0

锦葵紫色
RGB=211,105,164
CMYK=22,71,8,0

蝴蝶花紫色
RGB=166,1,116
CMYK=46,100,26,0

紫藤色
RGB=141,74,187
CMYK=61,78,0,0

水晶紫色
RGB=126,73,133
CMYK=62,81,25,0

淡紫丁香色
RGB=237,224,230
CMYK=8,15,6,0

蔷薇紫色
RGB=214,153,186
CMYK=20,49,10,0

3.7.2 紫色搭配

色彩调性：馥郁、尊贵、典雅、浪漫、梦幻、敏感、内向、冰冷、傲慢。
常用主题色：

CMYK: 88,100,31,0　　CMYK: 62,81,25,0　　CMYK: 46,100,26,0　　CMYK: 40,52,22,0　　CMYK: 68,71,14,0　　CMYK: 22,71,8,0

常用色彩搭配

CMYK: 34,45,0,0
CMYK: 38,4,18,0

CMYK: 23,50,13,0
CMYK: 89,100,34,2

CMYK: 16,22,1,0
CMYK: 0,0,0,0

CMYK: 25,29,94,0
CMYK: 73,64,8,0

粉绿色搭配紫色，呈现出绚丽、活泼的视觉效果，给人一种惬意、轻快的感觉。

蔷薇紫与靛青的搭配形成同类色对比，可使画面更加和谐。

淡紫色搭配白色，整体色彩较为洁净、轻淡，给人一种纯净、清爽之感。

紫罗兰色搭配金色，呈现出富丽堂皇的视觉效果，给人留下尊贵、高雅的视觉印象。

配色速查

浪漫	神秘	梦幻	尊贵

CMYK: 3,33,16,0
CMYK: 20,36,4,0
CMYK: 9,15,8,0

CMYK: 93,100,38,3
CMYK: 58,49,13,0
CMYK: 76,100,16,0

CMYK: 12,25,0,0
CMYK: 57,55,8,0
CMYK: 23,13,0,0

CMYK: 72,64,7,0
CMYK: 51,82,8,0
CMYK: 15,22,59,0

该海报中的卡通人物增强了画面的亲和力与趣味性，让观者心生喜爱；通过双手大小的对比营造出空间透视感，凸显产品，并通过脚下和眼镜中的水果说明产品口味。

色彩点评

- 海报以三色堇紫色为主色，通过明度变化形成渐变效果，营造出画面的光感，给人瑰丽、梦幻的感觉。
- 采用与水果色彩相同的金黄色作为辅助色，为画面增添了活力，使其更加生动、活泼。
- 高纯度的金黄色与三色堇紫色之间形成强烈的对比，使画面更加吸睛。

CMYK: 58,96,53,11
CMYK: 3,30,78,0
CMYK: 94,76,23,0
CMYK: 19,51,56,0

推荐色彩搭配

C: 6	C: 14	C: 75	C: 30	C: 12	C: 69	C: 20	C: 60	C: 100
M: 52	M: 84	M: 99	M: 92	M: 14	M: 23	M: 29	M: 100	M: 87
Y: 40	Y: 36	Y: 53	Y: 23	Y: 19	Y: 22	Y: 13	Y: 45	Y: 37
K: 0	K: 0	K: 26	K: 0	K: 0	K: 0	K: 0	K: 4	K: 2

该海报通过将产品拟人化，使画面更具创意性与趣味性，并从文字与人物形象两方面表现产品的低糖与天然的优点，以吸引消费者购买。

色彩点评

- 紫色作为海报的主色调，通过纯度的变化形成渐变效果，给人一种唯美、温柔的感觉。
- 绿色作为辅助色搭配紫色，两者形成鲜明的对比，增强了画面的活跃感，突出了产品新鲜、绿色的特征。
- 海报使用红色、黄色、白色、蓝色等多种色彩点缀画面，丰富了画面的视觉效果，使其更加吸睛。

CMYK: 58,59,0,0
CMYK: 0,0,0,0
CMYK: 68,19,100,0
CMYK: 9,11,34,0

推荐色彩搭配

C: 47	C: 10	C: 88	C: 3	C: 2	C: 46	C: 23	C: 23	C: 93
M: 49	M: 47	M: 94	M: 9	M: 38	M: 58	M: 0	M: 39	M: 100
Y: 30	Y: 27	Y: 31	Y: 14	Y: 2	Y: 6	Y: 45	Y: 4	Y: 20
K: 0	K: 0	K: 1	K: 0	K: 0	K: 0	K: 0	K: 0	K: 0

3.8 黑、白、灰

3.8.1 认识黑、白、灰

黑色： 黑色是明度最低的颜色，往往用来表现庄严、肃穆与深沉的情感，常被人们称为"极色"。

白色： 白色象征着纯洁、神圣，是最明亮的颜色。白色是非常纯粹的颜色，在白色中添加任何颜色，都会影响其纯洁性，使白色产生一定的色彩倾向。而且白色温柔含蓄，让人感觉舒适。

灰色： 灰色是可以在最大限度上满足人眼对色彩明度舒适性要求的中性色，通常会给人留下一种阴天、轻松、随意、顺服的印象。它的注目性很低，与任何颜色搭配都可以获得很好的视觉效果。

白色
RGB=255,255,255
CMYK=0,0,0,0

亮灰色
RGB=230,230,230
CMYK=12,9,9,0

浅灰色
RGB=175,175,175
CMYK=36,29,27,0

50%灰色
RGB=129,129,129
CMYK=57,48,45,0

黑灰色
RGB=68,68,68
CMYK=76,70,67,30

黑色
RGB=0,0,0
CMYK=93,88,89,80

3.8.2 黑、白、灰搭配

色彩调性： 经典、纯净、孤独、黑暗、朴实、和平、内敛、悲伤。

常用主题色：

CMYK: 0,0,0,0　　CMYK: 12,9,9,0　　CMYK: 36,29,27,0　　CMYK: 57,48,45,0　　CMYK: 76,70,67,30　　CMYK: 93,88 ,89,80

常用色彩搭配

CMYK: 8,6,5,0
CMYK: 51,11,98,0

浅灰色与嫩绿色搭配，可使画面充满清爽、鲜活的气息。

CMYK: 0,0,0,0
CMYK: 41,54,72,0

白色搭配暖色调的驼色，常给人一种温暖、成熟、优雅的感觉。

CMYK: 33,25,25,0
CMYK: 93,72,0,0

银灰色搭配蔚蓝色，呈现出冷静、正式、严肃的视觉效果，给人留下理性、稳定的印象。

CMYK: 91,87,87,78
CMYK: 89,69,80,50

黑色搭配墨绿色，低明度的色彩搭配常给人一种深邃、难以接近的感觉。

配色速查

圣洁	恬静	酷炫	内敛
CMYK: 0,0,0,0 CMYK: 3,1,9,0 CMYK: 11,5,4,0	CMYK: 9,0,5,0 CMYK: 23,9,0,0 CMYK: 9,7,7,0	CMYK: 84,80,78,64 CMYK: 55,8,98,0 CMYK: 9,82,61,0	CMYK: 51,41,38,0 CMYK: 59,66,53,4 CMYK: 79,75,34,0

该海报中流淌的牛奶与瓶盖构成煎蛋的形状，既说明了牛奶产品的营养丰富，又显得趣味性十足，足以吸引观者的注意力。

色彩点评

■ 灰色作为主色，奠定了整体稳固、温和的画面基调。

■ 白色的文字与牛奶相互呼应，引导观者的视线由主体图形向文字集中，并给人一种细腻、纯净之感。

▨ 橙色瓶盖作为点缀，增添了画面的活跃感，增强了画面的视觉吸引力。

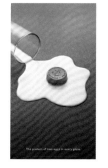

CMYK: 58,48,47,0
CMYK: 5,4,4,0
CMYK: 17,61,72,0

推荐色彩搭配

C: 33	C: 27	C: 79	C: 0	C: 4	C: 77	C: 38	C: 1	C: 91
M: 5	M: 16	M: 74	M: 0	M: 5	M: 17	M: 37	M: 4	M: 63
Y: 0	Y: 9	Y: 71	Y: 0	Y: 28	Y: 99	Y: 24	Y: 9	Y: 33
K: 0	K: 0	K: 45	K: 0	K: 0	K: 0	K: 0	K: 0	K: 0

该海报将衣物与纽扣组合，形成黑豹的造型，结合文字说明保持其力量感，暗示产品不会造成衣物褪色，画面极具感染力。

色彩点评

▨ 低明度的黑色作为海报的主色调，常给人一种沉稳、安全、严肃的视觉感受。

▨ 用黄色的纽扣做眼睛，使黑豹的形象更加生动，使画面更具冲击力。

▨ 白色的文字与黑色背景形成强烈的对比，可使观者快速地注意到文字信息。

CMYK: 88,84,84,74
CMYK: 11,10,13,0
CMYK: 38,42,86,0

推荐色彩搭配

C: 91	C: 31	C: 2	C: 30	C: 22	C: 88	C: 52	C: 6	C: 68
M: 87	M: 32	M: 26	M: 98	M: 16	M: 84	M: 75	M: 20	M: 59
Y: 87	Y: 38	Y: 0	Y: 89	Y: 15	Y: 84	Y: 80	Y: 61	Y: 56
K: 78	K: 0	K: 0	K: 0	K: 0	K: 74	K: 17	K: 0	K: 6

4

第4章

商业海报设计构图

商业海报设计需要通过合理的构图展示出作者想要表达的内容。构图既可以为画面添加活力，又可增强画面的可视性与趣味性，使画面效果更加多元、丰富。

重心型构图就是构图时将主体放置在画面中心。这种构图方式可以突出重点，让版面产生强烈的向心力，给人聚拢、集中、收缩的感觉。重心型构图通常会采用大量的留白，以突出视觉焦点。

该海报将商品放置于画面中央位置，目的是快速吸引人的注意力，这种版式画面简洁，常给人一种稳重的视觉感受。

这是为一款耳机设计的商业海报，商品位于画面中央位置，并通过简约的图形加以装饰，周围留有大面积的空白，这样的设计能够让观者的视线集中在商品上。

色彩点评

■ 该商业海报设计采用灰色调，整体给人一种温和、低调的视觉感受。

■ 画面的色调与产品的色调相互呼应，形成统一、和谐的美感。

■ 灰色调容易显得枯燥，所以画面中添加了粉色和黄色作为点缀色，让画面色彩多了几分活力。

CMYK: 13,10,10,0
CMYK: 60,43,44,0
CMYK: 0,35,18,0
CMYK: 12,40,89,0

推荐色彩搭配

C: 13	C: 70	C: 40	C: 48
M: 10	M: 55	M: 17	M: 28
Y: 10	Y: 55	Y: 22	Y: 33
K: 0	K: 4	K: 0	K: 0

C: 35	C: 13	C: 0	C: 12
M: 28	M: 10	M: 35	M: 40
Y: 27	Y: 10	Y: 20	Y: 88
K: 0	K: 0	K: 0	K: 0

C: 75	C: 60	C: 13	C: 3
M: 63	M: 44	M: 10	M: 30
Y: 63	Y: 45	Y: 10	Y: 35
K: 20	K: 0	K: 0	K: 0

　　垂直型排版是较常见的排版方式，就是将图片和文字自上而下垂直摆放。垂直型构图具有稳定、挺拔、庄严、有力、秩序等特点。在采用这种方式排版时，文字通过大小与形式上的对比可以体现出信息层级关系，避免了信息混乱。

　　该海报画面中的文字和产品垂直排列，浏览者的视线先被产品吸引，而后就会阅读文字内容。整个版面给人一种整洁、庄重的美感。

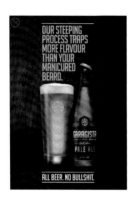

　　该海报中的汽车与文字垂直排列，以图案为主，以文字为辅，整体给人一种既条理规则、又活泼而具有弹性的感觉。

色彩点评

■ 该作品以绿色为主色调，给人一种活泼、清新的视觉感受。

■ 画面中较为重要的文字为红色，红色与绿色形成鲜明对比，所以更有吸引力。

■ 画面中运用少量的黑色，增强了画面的稳定感。

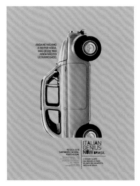

CMYK: 47,10, 100,0
CMYK: 37,100,100,3
CMYK: 100,100,100,100

推荐色彩搭配

C: 47	C: 36	C: 62	C: 100
M: 10	M: 15	M: 32	M: 100
Y: 100	Y: 95	Y: 100	Y: 100
K: 0	K: 0	K: 0	K: 100

C: 30	C: 17	C: 47	C: 33
M: 0	M: 0	M: 10	M: 24
Y: 85	Y: 65	Y: 100	Y: 55
K: 0	K: 0	K: 0	K: 0

C: 70	C: 65	C: 83	C: 33
M: 44	M: 15	M: 47	M: 33
Y: 100	Y: 100	Y: 99	Y: 70
K: 4	K: 0	K: 10	K: 0

4.3 水平型构图

水平型构图是将文字或图案横向排列，这种排列方式通常具有安宁、稳定等特点，可以用来展现宏大、广阔的画面感。水平线决定了水平型构图的效果，例如水平线居中，能够给人一种平衡、稳定之感；水平线位于画面偏下的位置，能够强化画面的高远意境；水平线位于画面偏上的位置，则可以展现出画面的广阔。

该作品采用水平型构图，文字横向排列符合人们的阅读习惯，并且给人一种舒展、延伸的感觉。在横向排列的文字中，一行被标记的黄色文字格外突出，体现了海报的创意，紧扣主题。

该作品为横版并且采用水平型构图方式，画面中以文字为主要内容，从左到右排列符合人们的阅读习惯，令人觉得舒适、自然。画面中的主体文字造型奇特，足够吸引人的注意力，并给人留下深刻印象。

色彩点评

- 该画面以青色为主色调，整体色彩给人一种生动、活泼的感觉。
- 画面中主要点缀色来自创意文字，这样可以让其更具吸引力。
- 画面中白色的运用，让画面色调更加轻盈、干净。

CMYK: 68,12,12,0
CMYK: 11,26,82,0
CMYK: 32,66,69,0
CMYK: 40,72,0,0

推荐色彩搭配

C: 75	C: 60	C: 40	C: 0
M: 28	M: 5	M: 0	M: 66
Y: 23	Y: 11	Y: 6	Y: 60
K: 0	K: 0	K: 0	K: 0

C: 52	C: 40	C: 20	C: 10
M: 1	M: 0	M: 15	M: 18
Y: 10	Y: 5	Y: 15	Y: 80
K: 0	K: 0	K: 0	K: 0

C: 75	C: 9	C: 13	C: 65
M: 22	M: 6	M: 30	M: 0
Y: 15	Y: 3	Y: 85	Y: 60
K: 0	K: 0	K: 0	K: 0

　　对称构图是以版面中的某条无形的线为轴，左右或上下的内容、大小、色彩、结构等是一致的，呈现出均衡、统一、和谐的视觉效果。对称式构图具有平衡、稳定、相互呼应的视觉效果，具有较强的平衡感与严肃感，因此可以适当变换，制造冲突感。

　　该海报画面中的视觉焦点采用对称式构图，无论是装饰元素，还是手里拿着的叉子都对称设置，这样构图常给人一种稳定的感觉。

　　该作品采用对称式构图，以垂直方向的中心线为轴左右对称，整体给人一种严谨、协调的感觉。

色彩点评

■ 海报以橙色为主色调，给人一种热情、年轻、活力的视觉感受。

■ 橙色与绿色搭配，颜色过于鲜明和刺激，所以用深灰色来协调，使画面多了几分稳重。

■ 画面中少量的橘黄色起到了过渡、综合的作用，让画面色彩统一但不单调。

CMYK: 3,67,87,0
CMYK: 60,4,89,0
CMYK: 80,80,85,60
CMYK: 3,42,88,0

推荐色彩搭配

C: 3	C: 4	C: 13	C: 45
M: 66	M: 80	M: 23	M: 4
Y: 87	Y: 88	Y: 90	Y: 88
K: 0	K: 0	K: 0	K: 0

C: 4	C: 2	C: 58	C: 100
M: 80	M: 42	M: 4	M: 100
Y: 88	Y: 88	Y: 89	Y: 100
K: 0	K: 0	K: 0	K: 100

C: 15	C: 13	C: 22	C: 70
M: 67	M: 23	M: 4	M: 11
Y: 87	Y: 89	Y: 86	Y: 89
K: 0	K: 0	K: 0	K: 0

4.5 曲线型构图

曲线型构图往往呈现蜿蜒之势，既可以带来优美、柔和的感觉，还可以起到引导观众视线的作用。

画面中的海浪呈现曲线形状，文字随着海浪也呈现曲线形态，整个画面给人一种极强的律动感。

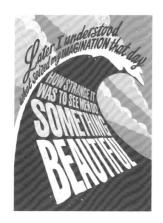

这是一幅乳制品主题海报设计作品，整个画面呈现旋涡状，可将浏览者的视线通过曲线引导到产品上，整体给人一种动感、韵律感。

色彩点评

- 整幅海报色彩丰富，冷暖色对比强烈，整体给人一种活泼、伶俐的感觉。
- 画面背景为淡蓝色，既给人一种辽阔的感觉，又增强了空间的层次感。
- 红色的点缀色与黄色、蓝色形成对比色的关系，所以显得轻快、欢乐，富有活力。

CMYK: 23,0,5,0
CMYK: 55,15,38,0
CMYK: 4,4,34,0
CMYK: 5,3,290,0
CMYK: 0,85,82,0

推荐色彩搭配

C: 44	C: 15	C: 5	C: 3	C: 33	C: 50	C: 37	C: 6	C: 20	C: 2	C: 5	C: 10
M: 14	M: 1	M: 5	M: 30	M: 6	M: 9	M: 18	M: 11	M: 0	M: 7	M: 11	M: 85
Y: 14	Y: 3	Y: 33	Y: 88	Y: 8	Y: 42	Y: 85	Y: 75	Y: 4	Y: 18	Y: 72	Y: 95
K: 0	K: 0	K: 0	K: 0	K: 0	K: 0	K: 0	K: 0	K: 0	K: 0	K: 0	K: 0

倾斜式构图是将版面元素倾斜摆放，给人一种不稳定的感觉。这种构图方式常用于表现动感、失衡、紧张、流动、危险等场面。此外，倾斜的版面还具有视线引导的作用。

相比于水平或垂直的线条，倾斜会带来不平衡感。在该版面中，视觉焦点呈现向上奔跑的动势，并搭配倾斜的文字营造了动感和力量感。

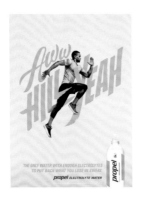

这是一幅与食品有关的广告设计作品，整个画面采用倾斜式构图方式，盘子和文字都呈现"跳跃"之势，整体给人一种动感。

色彩点评

- 广告设计以绿色作为背景色，采用绿色系的渐变色，给人一种颜色丰富、过渡和谐的感觉。
- 画面中橘红色的点缀色与绿色形成对比关系，让画面气氛显得更加活跃。
- 画面中橘红和黄色的搭配，给人一种热闹、温暖的感觉，可以刺激食欲、激发购买欲。

CMYK: 73,46,100,7
CMYK: 4,1,10,0
CMYK: 9,90,100,0
CMYK: 9,43,93,0

推荐色彩搭配

C: 80	C: 68	C: 35	C: 9
M: 58	M: 37	M: 18	M: 44
Y: 100	Y: 100	Y: 82	Y: 93
K: 33	K: 0	K: 0	K: 0

C: 58	C: 30	C: 9	C: 9
M: 25	M: 20	M: 90	M: 44
Y: 100	Y: 82	Y: 100	Y: 93
K: 0	K: 0	K: 0	K: 0

C: 82	C: 68	C: 20	C: 30
M: 62	M: 44	M: 42	M: 100
Y: 100	Y: 100	Y: 60	Y: 100
K: 44	K: 2	K: 0	K: 0

4.7 散点式构图

散点式构图是指将一定数量的元素散落在画面中的构图方法。这种构图方式可以创造出不规律的节奏和动势，活跃画面气氛。在使用该构图方式时，可以使用简约的背景，形成繁简对比，从而增强画面的视觉张力。

这是一幅饮品海报，前景中的文字采用散点式构图方式，整体给人一种疏离感。当观者注意到产品的同时，也完成了文字信息的传递。

在该作品中，精美的食物插画既增强了画面的视觉张力，又给观者留下了充分的想象空间。

色彩点评

- 该海报整体明度较高，明度对比较强，具有很强的吸引力。
- 暖色调的配色方案，让画面看上去温馨而亲切。
- 画面颜色丰富，橙色、绿色、黄色这些颜色用量较少，但是足够让画面看起来丰富多彩。

CMYK：0,5,15,0
CMYK：2,75,85,0
CMYK：80,38,89,1
CMYK：10,4,86,0

推荐色彩搭配

C: 23	C: 22	C: 80	C: 23
M: 37	M: 52	M: 55	M: 37
Y: 35	Y: 70	Y: 79	Y: 35
K: 0	K: 0	K: 20	K: 0

C: 18	C: 40	C: 1	C: 4
M: 99	M: 100	M: 50	M: 8
Y: 90	Y: 70	Y: 90	Y: 20
K: 0	K: 4	K: 0	K: 0

C: 25	C: 73	C: 92	C: 40
M: 63	M: 55	M: 70	M: 55
Y: 78	Y: 68	Y: 67	Y: 55
K: 0	K: 11	K: 35	K: 0

4.8 三角形构图

三角形构图是一种稳定的构图方式，在画面中将所要表达的图形内容放置在三角形中，或者将图形本身设置成三角形。正三角形构图给人一种稳重的感觉，倒三角形给人一种不稳定的紧张感；不规则三角形则有一种灵活性和跳跃感。

该海报画面中的图案采用三角形的构图方式，将图案组成三角形给人稳重、沉着的感觉，画面中的内容则给人一种紧张感，两种不同的感觉相互相容，获得灵活、活跃的视觉效果。

这是一幅保护动物的海报，画面中的视觉焦点呈现金字塔造型排列，给人一种稳定、牢固的感觉，同时象征着不同阶层所扮演的不同角色。

色彩点评

- 画面采用中纯度色彩基调，整体给人一种朦胧、沉重的感觉。
- 画面自上而下由明到暗，形成明暗对比。画面底部明度较低，结合沉重的场面，带来较强的压抑感。
- 画面中间位置明度较高，能够将观者的视线吸引并集中到画面焦点区域位置。

CMYK: 50,50,53,0
CMYK: 2,9,7,0
CMYK: 65,52,32,0

推荐色彩搭配

C: 65	C: 20	C: 28	C: 6
M: 52	M: 17	M: 28	M: 26
Y: 32	Y: 13	Y: 20	Y: 32
K: 0	K: 0	K: 0	K: 0

C: 15	C: 4	C: 20	C: 28
M: 12	M: 25	M: 25	M: 55
Y: 10	Y: 35	Y: 30	Y: 50
K: 0	K: 0	K: 0	K: 0

C: 45	C: 63	C: 30	C: 30
M: 48	M: 63	M: 67	M: 58
Y: 53	Y: 69	Y: 75	Y: 57
K: 0	K: 8	K: 0	K: 0

4.9 分割型构图

分割型构图是将版面进行分割使其产生明显的反差，形成对比效果。常见的分割方式有左右分割，上下分割。分割型构图通过图案与色彩对比，可以引发观者的联想与思考。

该海报的版面分为左右两个部分，通过背景的颜色和图案元素使版面产生明显的分割线。左侧为半个棒球，右侧为半个苹果，组合成圆形，形成共性。再通过版面顶部的文字将左右两个版面联系在一起。

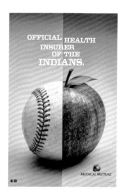

该海报的版面分为上下两个部分，上方版面通过人的目光将观者的视线引导至版面的下方，画面中人物夸张的表情为观者留下了丰富的想象空间。下方版面通过图文并茂的方式展示说明产品。整个广告设计给人新奇、灵活的感觉。

色彩点评

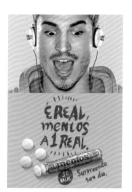

- 该广告设计作品以青色作为主色调，与糖果的口味产生了某种联系，同时向观者传递出清凉、冰爽的信息。
- 画面虽然分为上下两个部分，但是人物的衣着与下方版面内容相同，使两个版面形成互动与关联。
- 版面以紫红色作为点缀色，青色和紫红色形成对比色，使画面极具张扬、活跃的气息。

CMYK: 70,8,6,0
CMYK: 40,6,18,0
CMYK: 10,40,40,0
CMYK: 40,95,20,0

推荐色彩搭配

C: 70	C: 76	C: 40	C: 8
M: 8	M: 23	M: 6	M: 70
Y: 6	Y: 17	Y: 18	Y: 72
K: 0	K: 0	K: 0	K: 0

C: 77	C: 77	C: 50	C: 37
M: 27	M: 23	M: 0	M: 95
Y: 15	Y: 33	Y: 12	Y: 20
K: 0	K: 0	K: 0	K: 0

C: 40	C: 70	C: 6	C: 13
M: 11	M: 8	M: 25	M: 93
Y: 8	Y: 7	Y: 30	Y: 30
K: 0	K: 0	K: 0	K: 0

4.10 O型构图法

O型构图法也称"圆形构图法"。这种构图方法就是利用画面中的内容将观者的视线引导向画面中心，通常这种构图方法会营造一种紧凑感、收缩感。

该作品采用O型构图法，画面以圆形作为视觉焦点，通过一圈一圈的蔬菜将视线向外引导、延伸，整个画面给人一种舒展、扩散的感觉。

该广告设计作品以爆炸的图案作为视觉焦点，以吸引观者的注意力，从而将观者的视线引导至画面中央位置的产品标志上。然后，通过尖锐的形状将观者的视线向外引导、扩散。

色彩点评

- 该广告设计作品以青色作为主色调，给人一种凉爽、深邃之感。
- 单色调的配色方案，通过明暗的对比给人一种协调、融洽的感觉。
- 画面中通过颜色明暗的对比，增强了画面图案的层次感，为观者留下了丰富的想象空间。

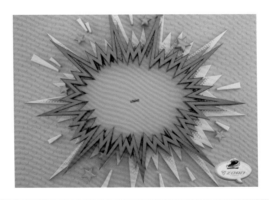

CMYK: 70,15,6,0
CMYK: 75,44,15,0
CMYK: 33,1,15,0
CMYK: 100,95,62,42

推荐色彩搭配

C: 70	C: 78	C: 100	C: 45
M: 6	M: 48	M: 92	M: 5
Y: 8	Y: 12	Y: 53	Y: 7
K: 0	K: 0	K: 25	K: 0

C: 30	C: 0	C: 45	C: 75
M: 2	M: 0	M: 6	M: 20
Y: 22	Y: 0	Y: 8	Y: 7
K: 0	K: 0	K: 0	K: 0

C: 12	C: 77	C: 85	C: 95
M: 1	M: 37	M: 55	M: 80
Y: 0	Y: 20	Y: 10	Y: 9
K: 0	K: 0	K: 0	K: 0

4.11 对角线构图

对角线构图与倾斜构图很相似，对角线构图是将设计元素沿着画面的对角线进行放置，这种构图方式可以产生强烈的动感和不稳定感。这种打破横平、竖直的方式，能够增强画面的视觉张力，为整个画面带来更多的生机与活力。

该海报采用对角线构图方式，整体给人一种动势，画面中带有动势的运动员，给人一种要冲出画面的感觉。

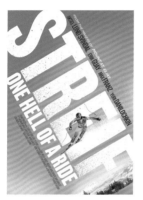

该海报采用对角线构图方式，油漆桶喷洒出来的油漆呈现放射状形态，整体给人一种迸发、活力、青春的感觉。

色彩点评

■ 海报以橘黄色作为主色调，整体给人一种温暖、祥和的感觉，让人感觉舒适与亲切。

■ 画面色彩鲜明，在灰色背景的衬托下，黄色的油漆显得更加张扬、刺激。

■ 鲜明的色彩搭配对角线构图方式，整体给人一种不平衡感和危机感。

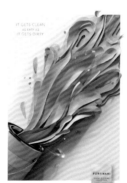

CMYK: 8,48,80,0
CMYK: 8,8,10,0

推荐色彩搭配

C: 17	C: 9	C: 15	C: 5
M: 12	M: 15	M: 75	M: 30
Y: 12	Y: 11	Y: 93	Y: 70
K: 0	K: 0	K: 0	K: 0

C: 44	C: 23	C: 18	C: 9
M: 53	M: 26	M: 14	M: 48
Y: 50	Y: 22	Y: 13	Y: 80
K: 0	K: 0	K: 0	K: 0

C: 7	C: 0	C: 5	C: 8
M: 6	M: 0	M: 37	M: 3
Y: 7	Y: 0	Y: 73	Y: 86
K: 0	K: 0	K: 0	K: 0

满版型构图就是将图片铺满整个版面，再在图片上对文字，图形等进行创意。采用这种方式创作出的作品画面感比较强，具有极强的代入感。

该海报采用满版型的构图方式，动物夸张的表情让人觉得滑稽、幽默，并给观者留下深刻的印象。

该海报采用满版型构图方式，画面中用气泡制作成公牛的形象。公牛面带怒色，给人一种强劲、勇猛的感觉，暗示产品优秀的清洁功效。

色彩点评

- 海报以黑色作为主色调，整体明度较低，给人一种沉重、神秘的感觉。
- 画面中灰色与黑色形成对比关系，半透明的灰色让画面产生了朦胧感。
- 海报的配色与包装的配色相互呼应，包装上红色的标志在无彩色的衬托下格外突出。

CMYK: 100,100,100,100
CMYK: 15,13,9,0
CMYK: 45,95,100,18

推荐色彩搭配

C: 100	C: 75	C: 35	C: 0
M: 100	M: 65	M: 28	M: 0
Y: 100	Y: 65	Y: 23	Y: 0
K: 100	K: 25	K: 0	K: 0

C: 70	C: 0	C: 50	C: 60
M: 60	M: 0	M: 66	M: 55
Y: 55	Y: 0	Y: 60	Y: 78
K: 7	K: 0	K: 5	K: 6

C: 92	C: 90	C: 47	C: 85
M: 87	M: 60	M: 95	M: 80
Y: 85	Y: 88	Y: 100	Y: 50
K: 77	K: 35	K: 20	K: 15

4.13 透视型构图

透视型构图是通过在各种事物之间建立透视关系，将画面中纵深方向的线条最终都汇聚到一点。利用这种构图方法，既可以有效地引导观者的视线，还能够强化空间感，为观者留下不一样的视觉印象。

该海报中图形元素较少，而是将文字制作成立体形状，通过透视关系形成空间感。这种通过二维空间展示三维效果的设计方式能够给人留下深刻的印象。

这是一幅汽车主题的海报设计作品，整个版面空间感极强，将汽车摆在展台上如同在台上的明星一样吸引人的注意力。

色彩点评

- 作品以紫色作为主色调，整体给人一种妖娆、冷艳、尊贵的感觉。
- 画面明暗对比强烈，中间亮四周暗，可使视线集中在商品上方。
- 白色的文字在艳丽的颜色衬托下给人一种纯粹、干净的感觉，而且视觉效果醒目。

CMYK: 63,97,15,0
CMYK: 88,100,60,25
CMYK: 40,50,25,0
CMYK: 0,0,0,0

推荐色彩搭配

C: 85	C: 78	C: 58	C: 55
M: 100	M: 100	M: 95	M: 85
Y: 65	Y: 50	Y: 5	Y: 0
K: 50	K: 13	K: 0	K: 0

C: 73	C: 47	C: 1	C: 35
M: 100	M: 85	M: 95	M: 44
Y: 30	Y: 0	Y: 55	Y: 20
K: 0	K: 0	K: 0	K: 0

C: 448	C: 55	C: 50	C: 4
M: 85	M: 100	M: 100	M: 13
Y: 0	Y: 45	Y: 88	Y: 0
K: 0	K: 3	K: 30	K: 0

5

第5章
商业海报设计的类型

　　现如今海报设计花样繁多、应有尽有，要想在众多设计中脱颖而出，必须善于利用不同颜色的特性在设计画面时体现不同的画面质感，实现视觉的有效传达。

　　商业海报设计的类型大致可分为服饰类、食品类、化妆品类、电子产品类、房地产类、汽车类、文化娱乐类、旅游类、电影类、公益类、电商类等。

　　各类商业海报的特点如下所述。

- 服饰类海报的主要特点是画面清晰醒目，具有感染力、想象力。
- 食品类海报的主要特点是利用色彩直观地抓住人们的眼球，激发食欲。
- 文化娱乐类海报的主要特点是远视性强，文字简洁明了。
- 房地产类海报的主要特点是商家宣传自己的产品类项目以达到盈利的目的。
- 电影海报的主要特点是突出电影中的主要人物或重要情节，以吸引消费者进而增加票房收益。
- 公益海报的主要特点是增强人们的某种意识，让公益之水灌溉全人类。
- 电商海报的主要特点是将烘托产品的广告以平面表现的形式展示出来，即主要体现艺术形式服务于产品。

5.1 服装商业海报

色彩调性： 活力、雅致、奢华、热情、时尚。

常用主题色：

CMYK: 11,80,92,0 CMYK: 67,14,0,0 CMYK: 61,0,52,0 CMYK: 1,3,8,0 CMYK: 38,0,82,0 CMYK: 6,8,72,0

常用色彩搭配

CMYK: 46,8,40,0
CMYK: 9,13,48,0

浅绿色搭配香槟黄色，形成清爽、明快的色彩调性，给人一种活泼、清新之感。

CMYK: 11,7,9,0
CMYK: 51,21,28,0

亮灰色与竹青色的配色方案典雅、秀致，充满知性与优雅的韵味。

CMYK: 11,56,52,0
CMYK: 98,92,54,29

鲑红与墨蓝色之间形成鲜明的冷暖对比，表现出个性、外放的时尚感。

CMYK: 61,1,1,0
CMYK: 4,53,8,0

天蓝色搭配粉色，流露出活泼、开朗的青春气息，给人一种青春、甜美的感觉。

配色速查

雅致

CMYK: 3,24,24,0
CMYK: 18,40,51,0
CMYK: 85,86,85,75

复古

CMYK: 14,76,88,0
CMYK: 53,97,88,35
CMYK: 91,87,87,78

休闲

CMYK: 28,20,22,0
CMYK: 87,66,41,2
CMYK: 7,0,21,0

秀丽

CMYK: 12,42,21,0
CMYK: 19,33,2,0
CMYK: 3,95,69,0

该海报中模特的衣着被分割为不同的部分，两种不同的风格搭配表现出夏季服饰的选择多样性。人物跃起的动作增添了画面的活力与动感，突出了休闲、运动、轻松的主题。

色彩点评

- 海报以米白色作为背景色，色彩柔和、干净、令人赏心悦目。
- 模特的着装为高纯度的深蓝色、棕色与黑色，与浅色背景对比鲜明，极其醒目、突出。

CMYK: 13,11,19,0
CMYK: 2,1,3,0
CMYK: 94,87,51,20
CMYK: 71,70,76,38

推荐色彩搭配

C: 18	C: 16	C: 95		C: 11	C: 44	C: 75		C: 29	C: 18	C: 91
M: 13	M: 29	M: 88		M: 10	M: 22	M: 75		M: 27	M: 13	M: 84
Y: 13	Y: 26	Y: 64		Y: 15	Y: 22	Y: 69		Y: 51	Y: 21	Y: 45
K: 0	K: 0	K: 48		K: 0	K: 0	K: 39		K: 0	K: 0	K: 11

该"波普"风格的服装视觉海报，通过模特的着装突出夏季服饰的时尚、自由、随性，背景中的香蕉图案、波浪线条等简约的插画元素与人物图像形成独特的搭配，富有创意与表现力。

色彩点评

- 海报以水青色作为主色，并以白色、洋红色、橙黄色等加以点缀，使画面充满欢快、热情、活跃的年轻气息。
- 模特身着明黄色服装，与水青色的背景形成冷暖对比，带来强烈的视觉冲击力。

CMYK: 73,11,20,0
CMYK: 12,7,88,0
CMYK: 0,0,0,0
CMYK: 9,90,12,0

推荐色彩搭配

C: 14	C: 4	C: 62		C: 13	C: 91	C: 15		C: 14	C: 0	C: 41
M: 8	M: 62	M: 0		M: 32	M: 76	M: 97		M: 58	M: 0	M: 0
Y: 71	Y: 0	Y: 13		Y: 89	Y: 56	Y: 41		Y: 94	Y: 0	Y: 15
K: 0	K: 0	K: 0		K: 0	K: 25	K: 0		K: 0	K: 0	K: 0

该海报将服饰搭配作为画面主体，直接点明了春季服装的主题，丝绸面料独有的流动的光泽感，赋予画面一种极强的神采，打造出优雅、时髦、轻奢的画面效果。

色彩点评

- 低调、内敛的灰色吸引力与刺激性较弱，可使观者的目光更多地放在服饰与文字上。
- 米色与肉桂红的服饰搭配，凸显贵气、优雅，又不会过于厚重或清凉，符合春季着装特点。

CMYK: 18,15,12,0
CMYK: 16,29,32,0
CMYK: 34,57,49,0
CMYK: 93,88,89,80

推荐色彩搭配

C: 15	C: 36	C: 82	C: 29	C: 53	C: 89	C: 36	C: 16	C: 80
M: 25	M: 49	M: 79	M: 13	M: 81	M: 84	M: 16	M: 15	M: 72
Y: 38	Y: 65	Y: 76	Y: 26	Y: 76	Y: 86	Y: 11	Y: 29	Y: 75
K: 0	K: 0	K: 60	K: 0	K: 22	K: 75	K: 0	K: 0	K: 47

该海报中的图像与文字将版面分割为上下两部分，画面视觉重心落在图像上，重点展现服装造型；T恤、圆形挎包、太阳镜随意摆放在画面中，形成一种自由、年轻的风格。

色彩点评

- 橘红色降低饱和度后，色彩温暖、鲜明而不刺激，洋溢着明媚与欢快的气息。
- 青碧色具有疏离、理性、沉静的冷感，轻灵的白色与之搭配，则可减弱青色的冷感，有利于对画面氛围的塑造，打造时尚感与年轻感。

CMYK: 0,56,64,0
CMYK: 7,6,5,0
CMYK: 67,0,39,0
CMYK: 93,85,71,58

推荐色彩搭配

C: 0	C: 23	C: 11	C: 69	C: 11	C: 15	C: 54	C: 14	C: 24
M: 55	M: 13	M: 10	M: 31	M: 74	M: 12	M: 6	M: 36	M: 18
Y: 86	Y: 64	Y: 16	Y: 100	Y: 98	Y: 72	Y: 23	Y: 42	Y: 16
K: 0	K: 0	K: 0	K: 0	K: 0	K: 0	K: 0	K: 0	K: 0

色彩调性：浪漫、温柔、时尚、活力、运动、高端。

常用主题色：

CMYK: 76,48,36,0　　CMYK: 23,21,25,0　　CMYK: 6,42,60,0　　CMYK: 9,80,53,0　　CMYK: 10,17,66,0　　CMYK: 1,17,15,0

常用色彩搭配

CMYK: 93,92,63,49
CMYK: 3,25,21,0

CMYK: 23,21,25,0
CMYK: 13,0,73,0

CMYK: 87,53,34,0
CMYK: 7,7,18,0

CMYK: 24,100,97,0
CMYK: 59,44,52,0

壳黄红色搭配蓝黑色，可以形成鲜明的明度对比，极具视觉冲击力。

暖灰色与月光黄搭配，使整体画面充满温暖、和煦的气氛。

冷色调的青蓝色搭配暖调的米色，给人一种个性、休闲的感觉，吸引力较强。

明媚的红色与深沉的深灰色搭配，呈现出成熟、热情的视觉效果。

配色速查

高端	简约	新潮	时尚

CMYK: 30,50,84,0
CMYK: 14,11,7,0
CMYK: 91,86,87,77

CMYK: 19,11,7,0
CMYK: 59,49,16,0
CMYK: 88,80,52,20

CMYK: 90,91,0,0
CMYK: 22,98,99,0
CMYK: 23,24,44,0

CMYK: 49,17,29,0
CMYK: 10,6,6,0
CMYK: 0,27,34,0

这是一幅春夏系列手提包电商海报，文字与不同的商品规整放置，形成垂直型构图，给人一种有序、直观的感受。画面简洁、清爽，便于消费者了解并挑选产品。

色彩点评

- 该海报以粉橘色为主色，色彩轻柔、雅致，形成甜美、浪漫的视觉效果。
- 深青色、棕红色与米色等多种商品陈列在浅色背景之上，更加醒目、鲜明。
- 清爽、简单的白色文字既便于阅读，又不会过于喧宾夺主，整体给人一种舒适、和谐的感觉。

CMYK: 9,33,32,0
CMYK: 2,0,2,0
CMYK: 78,59,50,4
CMYK: 57,85,78,35

推荐色彩搭配

C: 17	C: 0	C: 4	C: 12	C: 35	C: 1	C: 20	C: 20	C: 7
M: 12	M: 82	M: 19	M: 51	M: 10	M: 1	M: 74	M: 54	M: 5
Y: 5	Y: 58	Y: 36	Y: 56	Y: 20	Y: 2	Y: 51	Y: 51	Y: 48
K: 0	K: 0	K: 0	K: 0	K: 0	K: 0	K: 0	K: 0	K: 0

该海报灯光照亮的商品与周围的夜色形成鲜明的明暗对比，将观者视线聚拢在中央位置的鞋子上，画面富有吸引力与冲击力，凸显出产品瞩目、卓越、耀眼的特点。

色彩点评

- 深蓝色的夜幕街景深邃、幽静、神秘。
- 产品笼罩在橙黄色的明亮灯光下，给人一种璀璨、耀眼的感觉，让人印象深刻。
- 棕色的产品与灯光形成邻近色对比，给人一种温暖、舒适、正式的感觉。

CMYK: 100,97,34,0
CMYK: 0,44,84,0
CMYK: 43,65,67,2
CMYK: 0,0,0,0

推荐色彩搭配

C: 75	C: 18	C: 14	C: 100	C: 20	C: 5	C: 0	C: 18	C: 71
M: 66	M: 59	M: 15	M: 86	M: 55	M: 1	M: 42	M: 7	M: 24
Y: 28	Y: 91	Y: 17	Y: 0	Y: 5	Y: 13	Y: 76	Y: 3	Y: 11
K: 0	K: 0	K: 0	K: 0	K: 0	K: 0	K: 0	K: 0	K: 0

该海报画面视觉重心落在图像之上，通过水果、果茶等元素营造出轻松、悠闲的画面氛围，让人联想到愉快的下午茶时光，拉近了商品与消费者之间的距离。

色彩点评

- 海报以淡灰色作为主色，与白色搭配，奠定了整体画面和煦、简约的风格。
- 黑色的手提包与浅色背景色彩明暗对比鲜明，给人一种厚重、成熟、干练的感觉。
- 淡红色与水青色作为点缀色，使画面不再单调，丰富了画面色彩，增强了画面的吸引力。

CMYK: 10,11,10,0
CMYK: 82,83,82,69
CMYK: 0,0,0,0
CMYK: 5,83,71,0

推荐色彩搭配

C: 7	C: 70	C: 28	C: 29	C: 18	C: 62	C: 89	C: 12	C: 45
M: 14	M: 2	M: 22	M: 12	M: 53	M: 56	M: 86	M: 32	M: 7
Y: 26	Y: 23	Y: 21	Y: 5	Y: 45	Y: 53	Y: 85	Y: 8	Y: 16
K: 0	K: 0	K: 0	K: 0	K: 0	K: 2	K: 76	K: 0	K: 0

该海报以柔软的布料作为背景，营造出轻盈的流动感，在潜意识中可给观者留下商品柔软、舒适的印象。主题、商品分类与购买入口等信息层级分明，整体布局简约大方，给人一种清爽、淡雅的感觉。

色彩点评

- 水晶蓝与柔软布料的结合，呈现出通透、轻盈、恬静的视觉效果。
- 白色纯净、大方，在淡雅的蓝色中添加了一抹灵动。
- 黑色文字降低了画面的明度，平衡了画面的色彩，同时黑色带有成熟、沉稳的特性，增强了受众的信任感。

CMYK: 29,7,10,0
CMYK: 9,7,6,0
CMYK: 20,37,45,0
CMYK: 93,88,89,80

推荐色彩搭配

C: 49	C: 57	C: 7	C: 24	C: 48	C: 0	C: 47	C: 16	C: 42
M: 23	M: 59	M: 7	M: 5	M: 6	M: 44	M: 25	M: 25	M: 35
Y: 19	Y: 53	Y: 17	Y: 7	Y: 31	Y: 19	Y: 0	Y: 26	Y: 20
K: 0	K: 2	K: 0	K: 0	K: 0	K: 0	K: 0	K: 0	K: 0

5.3 食品商业海报

色彩调性： 美味、饱满、温暖、明快、喜悦。

常用主题色：

CMYK: 8,80,90,0　CMYK: 0,46,91,0　CMYK: 8,60,24,0　CMYK: 41,0,96,0　CMYK: 8,81,42,0　CMYK: 62,7,15,0

常用色彩搭配

CMYK: 9,16,36,0　　CMYK: 36,5,77,0　　CMYK: 35,4,43,0　　CMYK: 6,34,17,0
CMYK: 10,97,99,0　CMYK: 8,63,74,0　　CMYK: 41,4,7,0　　CMYK: 9,9,65,0

米色与正红色搭配形成暖色调，给人一种热情、明快的感觉。

嫩绿色搭配柿子橙，既有自然的清爽感又不失温暖、明亮，洋溢着夏日的气息。

浅绿色搭配淡蓝色，整体色调较为轻淡、柔和，给人一种清新、简约的感觉。

粉色与香蕉黄搭配色彩明度较高，可获得活跃、跳脱、鲜活的视觉效果。

配色速查

火热

CMYK: 2,13,26,0
CMYK: 5,40,88,0
CMYK: 22,99,82,0

清爽

CMYK: 51,24,12,0
CMYK: 16,11,35,0
CMYK: 51,8,92,0

丰富

CMYK: 38,11,73,0
CMYK: 0,50,67,0
CMYK: 11,32,66,0

香醇

CMYK: 25,88,93,0
CMYK: 63,84,100,54
CMYK: 15,25,54,0

该海报趣味化的卡通图案与食物位于版面视觉重心位置，具有较强的感染力与吸引力，既展示了产品的食材，又快速地吸引了观者的目光。文字与图像之间联系性较强，便于观者了解产品。

色彩点评

- 海报以米白色作为主色调，整个画面色彩较为柔和、简单，给人一种舒适、温和、干净的视觉感受。
- 红色与黄色作为点缀色，既表现出热情与活力，又同时与品牌标志配色相同，强化了作品的辨识度。

CMYK: 1,4,8,0
CMYK: 9,33,76,0
CMYK: 46,65,71,4
CMYK: 6,88,75,0

推荐色彩搭配

C: 6	C: 9	C: 6
M: 88	M: 33	M: 20
Y: 75	Y: 76	Y: 13
K: 0	K: 0	K: 0

C: 17	C: 63	C: 56
M: 19	M: 74	M: 38
Y: 30	Y: 73	Y: 85
K: 0	K: 30	K: 0

C: 48	C: 6	C: 24
M: 68	M: 5	M: 9
Y: 70	Y: 15	Y: 9
K: 5	K: 0	K: 0

该海报画面中将人们的活动区域描绘成披萨的形状，富有创意且趣味性十足，易引起观者注意，可以有效地宣传披萨店，展示披萨的制作过程，让观者产生安全可靠的感受。

色彩点评

- 深灰色背景与米色图案明度对比鲜明，可将观者的视线引导至面画中央的图形。
- 红色的房屋与蓝色的门面色彩对比鲜明，画面活泼、富有活力。

CMYK: 71,68,70,29
CMYK: 7,22,38,0
CMYK: 8,82,79,0
CMYK: 72,51,8,0

推荐色彩搭配

C: 47	C: 5	C: 93
M: 53	M: 0	M: 72
Y: 72	Y: 29	Y: 0
K: 1	K: 0	K: 0

C: 3	C: 41	C: 9
M: 22	M: 71	M: 31
Y: 25	Y: 65	Y: 70
K: 0	K: 1	K: 0

C: 60	C: 38	C: 14
M: 100	M: 24	M: 24
Y: 95	Y: 5	Y: 27
K: 57	K: 0	K: 0

该海报将细碎的辣椒点缀在食物周围，使画面仿佛弥漫着辛辣、鲜香的气味，极易吸引观者的目光，勾起受众的食欲。灯光的运用使食物好似从空中坠落，极具动感。

色彩点评

- 红褐色与红色融合，将画面的温度升高至顶峰，画面氛围极其热情、火辣。
- 米色浅淡、柔和，使画面更加明亮，减轻了过多红色造成的沉闷、燥热之感。

CMYK: 14,93,92,0
CMYK: 64,98,100,62
CMYK: 0,13,19,0
CMYK: 7,62,78,0

推荐色彩搭配

C: 42	C: 16	C: 14
M: 100	M: 11	M: 64
Y: 100	Y: 74	Y: 92
K: 9	K: 0	K: 0

C: 33	C: 0	C: 2
M: 20	M: 0	M: 77
Y: 83	Y: 0	Y: 95
K: 0	K: 10	K: 0

C: 5	C: 9	C: 11
M: 10	M: 47	M: 85
Y: 18	Y: 88	Y: 97
K: 0	K: 0	K: 0

该海报温柔的浅色背景搭配精致的甜点，展现出一幅甜蜜、浪漫的画面，尽显闲情逸致，令人产生享受惬意、悠闲的下午茶时光的联想。

色彩点评

- 相较粉色而言，藕色更加温暖、柔和，气质恬静、内敛，画面尽显悠闲、惬意。
- 褐色装点白色的甜品，增强了香甜、醇厚的视觉感官效果。

CMYK: 7,22,15,0
CMYK: 7,4,4,0
CMYK: 62,78,77,38

推荐色彩搭配

C: 9	C: 4	C: 84
M: 88	M: 36	M: 62
Y: 63	Y: 21	Y: 100
K: 0	K: 0	K: 43

C: 66	C: 18	C: 5
M: 77	M: 41	M: 17
Y: 30	Y: 16	Y: 40
K: 0	K: 0	K: 0

C: 27	C: 5	C: 14
M: 76	M: 40	M: 38
Y: 79	Y: 33	Y: 15
K: 0	K: 0	K: 0

色彩调性： 女性、迷人、妩媚、柔美、健康、纯净。

常用主题色：

CMYK: 11,66,4,0　　CMYK: 7,0,53,0　　CMYK: 8,60,24,0　　CMYK: 1,3,8,0　　CMYK: 75,8,75,0　　CMYK: 62,7,15,0

常用色彩搭配

CMYK: 49,14,20,0
CMYK: 13,31,20,0

青色与火鹤红色冷暖对比较为鲜明，凸显出休闲、青春的年轻气息。

CMYK: 30,0,43,0
CMYK: 38,34,0,0

浅绿色搭配丁香紫色，营造出优雅、浪漫气氛的同时又不失青春感。

CMYK: 0,53,0,0
CMYK: 23,4,50,0

优品紫红与浅绿色搭配，洋溢着活泼、轻快、甜美的气息。

CMYK: 7,33,35,0
CMYK: 1,4,9,0

裸粉色搭配米白色，可让人联想到温柔、优雅的女性气质。

配色速查

生机

CMYK: 6,4,4,0
CMYK: 60,8,94,0
CMYK: 70,60,57,7

知性

CMYK: 40,21,7,0
CMYK: 96,90,53,26
CMYK: 0,0,0,0

绮丽

CMYK: 21,21,17,0
CMYK: 7,32,49,0
CMYK: 13,38,31,0

热情

CMYK: 23,15,3,0
CMYK: 32,2,14,0
CMYK: 16,50,88,0

该海报利用玫瑰与水面营造出流动、轻盈的效果，表现出香水的气味与美感。整体画面向右倾斜，而倾向左侧的香水则保持了画面的相对平衡，极具和谐之美。玫瑰与独特的瓶口设计既浪漫又别致，极易打动年轻女性的心。

色彩点评

- 画面以淡粉色为主色调，充满甜蜜、雅致、温柔的气息。
- 白色的主体文字与画面非常协调，充分展现出产品纯净、温和的特质。

CMYK：2,18,6,0
CMYK：5,48,23,0
CMYK：0,0,0,0

推荐色彩搭配

C：24	C：0	C：14	C：10	C：5	C：24	C：10	C：16	C：71
M：69	M：30	M：13	M：37	M：34	M：24	M：9	M：59	M：96
Y：64	Y：0	Y：37	Y：31	Y：54	Y：18	Y：6	Y：38	Y：89
K：0	K：0	K：0	K：0	K：0	K：0	K：0	K：0	K：69

该海报背景中的手绘线条图案与产品实物搭配在一起，极大地丰富了画面的视觉元素，极具吸引力与表现力。红柚与椰子同唇膏构成降落伞的造型，既点明了产品味道，又增添了趣味性。

色彩点评

- 亮灰色背景与蜂蜜色边框使画面呈现出明亮、欢快、温馨的视觉效果。
- 产品使用棕色、橙色、粉色、蓝色等多种色彩，画面色彩丰富，因而更加绚丽、吸睛。

CMYK：2,25,56,0
CMYK：5,5,5,0
CMYK：5,48,89,0
CMYK：43,67,87,4
CMYK：2,73,17,0

推荐色彩搭配

C：6	C：38	C：13	C：12	C：18	C：18	C：0	C：17	C：16
M：34	M：13	M：82	M：8	M：11	M：96	M：54	M：8	M：3
Y：62	Y：15	Y：73	Y：49	Y：0	Y：68	Y：22	Y：79	Y：3
K：0	K：0	K：0	K：0	K：0	K：0	K：0	K：0	K：0

该海报中的产品采用磨砂外观设计，简约、优雅，被绽放的玫瑰围绕着，使画面萦绕着玫瑰的迷人芬芳。体现出产品对于打造使用者独特气质的重视。

色彩点评

- 半透明的玻璃表面包裹着一层浪漫的山茶红，令产品散发出妩媚、迷人的魅力。
- 深绿色衬托着绽放的玫瑰，在灰白色背景上极其鲜活，为画面平添了一抹纯净、清新的色彩。

CMYK: 9,75,45,0
CMYK: 5,4,5,0
CMYK: 78,49,100,11
CMYK: 93,88,89,80

推荐色彩搭配

C: 7	C: 62	C: 13
M: 52	M: 27	M: 0
Y: 10	Y: 53	Y: 13
K: 0	K: 0	K: 0

C: 16	C: 27	C: 40
M: 42	M: 5	M: 31
Y: 47	Y: 66	Y: 31
K: 0	K: 0	K: 0

C: 7	C: 31	C: 26
M: 31	M: 71	M: 9
Y: 35	Y: 46	Y: 25
K: 0	K: 0	K: 0

该海报中黑色的蔷薇象征着希望、热情、神秘，以蔷薇对产品外壳加以装点，更彰显出其优雅的气质；外观如水墨晕染，流转光华，极具迷人、浪漫的韵味。

色彩点评

- 亮灰色内敛、优雅，色彩明度较高，画面因此更加夺目，充满时尚感与都市感。
- 产品外壳镀上神秘而又迷人的黑色光釉，展露出迷人的风范。

CMYK: 4,7,6,0
CMYK: 90,85,87,77

推荐色彩搭配

C: 9	C: 20	C: 51
M: 24	M: 15	M: 71
Y: 30	Y: 15	Y: 42
K: 0	K: 0	K: 0

C: 24	C: 78	C: 50
M: 16	M: 78	M: 9
Y: 18	Y: 71	Y: 23
K: 0	K: 49	K: 0

C: 56	C: 4	C: 13
M: 47	M: 48	M: 0
Y: 44	Y: 17	Y: 45
K: 0	K: 0	K: 0

5.5 电子产品商业海报

色彩调性: 科技、高端、华丽、时尚、理性。

常用主题色:

CMYK: 99,84,10,0　　CMYK: 88,100,31,0　　CMYK: 59,84,100,48　　CMYK: 11,4,3,0　　CMYK: 23,22,70,0　　CMYK: 79,74,71,45

常用色彩搭配

CMYK: 98,94,52,25
CMYK: 7,10,36,0

藏青色搭配奶黄色,两者之间明度相差巨大,形成强烈的视觉冲击力。

CMYK: 85,53,33,0
CMYK: 47,25,33,0

青蓝色与灰绿色形成同类色对比,色彩搭配较为和谐,给人一种正式、庄重的感觉。

CMYK: 80,65,37,0
CMYK: 0,0,0,0

低明度的水墨蓝搭配简约的白色,打造出商务、理性的色彩调性。

CMYK: 96,100,5,0
CMYK: 44,40,31,0

蓝紫色搭配灰色,整体色彩较为低沉、昏暗,体现出严谨、郑重的态度。

配色速查

科技	高端	信任	年轻

CMYK: 60,49,6,0　　CMYK: 71,41,16,0　　CMYK: 32,99,100,1　　CMYK: 100,87,42,6
CMYK: 97,94,49,19　　CMYK: 82,77,75,55　　CMYK: 15,12,12,0　　CMYK: 76,26,18,0
CMYK: 0,0,0,30　　CMYK: 15,23,61,0　　CMYK: 81,70,67,34　　CMYK: 10,7,52,0

　　该海报画面中的多位音乐会演奏者被集中在手机的狭小空间中，通过滑稽的情景暗示耳机可以生动还原音乐会现场，说明耳机的音质较好，可以给人带来身临其境般的极致享受。

色彩点评

- 用深青色与蓝色渐变过渡的背景烘托音乐气氛，使画面更加绚丽、富有时尚感。
- 白色耳机产品与文字在低明度背景的衬托下较为突出、鲜明，给人一种简约、干净的感觉。

CMYK: 93,76,62,35
CMYK: 88,77,47,11
CMYK: 2,0,2,0

推荐色彩搭配

C: 71	C: 96	C: 31	C: 98	C: 51	C: 0	C: 89	C: 13	C: 23
M: 42	M: 93	M: 24	M: 95	M: 33	M: 0	M: 71	M: 6	M: 49
Y: 15	Y: 34	Y: 23	Y: 58	Y: 20	Y: 0	Y: 52	Y: 8	Y: 82
K: 0	K: 2	K: 0	K: 40	K: 0	K: 0	K: 14	K: 0	K: 0

　　该海报画面中的砧板与盘子叠放在一起构成手机的造型，给人一种美食从手机中跳出的感觉，说明利用智能手机可以使晚餐变得更加美味、精致。周围的食材自由摆放在版面中，既丰富了画面，又增强了画面的感染力与吸引力。

色彩点评

- 主体形象使用白色与棕色还原砧板与盘子，使其更加真实、形象，生动。
- 黑色背景给人一种严肃、冷静的感觉，可以体现产品可靠、值得信赖的品质。

CMYK: 79,71,70,40
CMYK: 0,0,0,0
CMYK: 39,47,58,0
CMYK: 12,89,99,0

推荐色彩搭配

C: 38	C: 51	C: 4	C: 44	C: 67	C: 24	C: 40	C: 21	C: 80
M: 64	M: 71	M: 3	M: 100	M: 58	M: 56	M: 49	M: 59	M: 76
Y: 72	Y: 59	Y: 16	Y: 93	Y: 56	Y: 98	Y: 62	Y: 95	Y: 76
K: 0	K: 5	K: 0	K: 13	K: 5	K: 0	K: 0	K: 0	K: 54

该海报以文字作为分割线，将版面均分为两部分，鹰与耳机上下呼应，以鹰的形象说明耳机优秀的品质，建立良好的初始印象。特别是从黑暗中现身的鹰，眼睛锐利，充满力量与坚定的气势，与耳机的外形十分匹配。

色彩点评

- 明度最低的黑色，象征着神秘、危险、黑夜，极易聚拢视线，引人瞩目。
- 鹰身与耳机隐隐泛起相同的冷灰色的光泽，彼此间表露出同调的契合感，烘托了肃穆、沉寂的气氛。

CMYK: 92,87,88,79
CMYK: 58,48,45,0
CMYK: 22,100,100,0

推荐色彩搭配

C: 16	C: 15	C: 93	C: 18	C: 41	C: 52	C: 20	C: 72	C: 44
M: 91	M: 12	M: 88	M: 22	M: 56	M: 43	M: 15	M: 64	M: 98
Y: 91	Y: 44	Y: 89	Y: 51	Y: 67	Y: 41	Y: 15	Y: 62	Y: 100
K: 0	K: 0	K: 80	K: 0	K: 0	K: 0	K: 0	K: 16	K: 12

该海报中的黑色光盘在视觉上给人一种"黑洞"的感觉，吸引观者的目光，形成神秘、虚幻的画面。隐没在黑暗中的人物侧头戴着耳机，借以远离的视觉效果，暗示产品可以给予受众安静、不受外物干扰的聆听体验。

色彩点评

- 画面以深灰色作为主色调，隐约透出冷感的青色，给人一种沉寂、安静的感觉。
- 黑色带给人后退的距离感，增强了电子产品给人严谨与理性的感觉。

CMYK: 59,43,39,0
CMYK: 0,0,2,0
CMYK: 91,86,80,73

推荐色彩搭配

C: 13	C: 67	C: 100	C: 84	C: 100	C: 17	C: 5	C: 83	C: 58
M: 21	M: 10	M: 92	M: 48	M: 89	M: 25	M: 5	M: 78	M: 42
Y: 11	Y: 17	Y: 59	Y: 10	Y: 51	Y: 89	Y: 7	Y: 79	Y: 18
K: 0	K: 0	K: 36	K: 0	K: 18	K: 0	K: 0	K: 63	K: 0

色彩调性： 自然、清新、温馨、优美、环保。

常用主题色：

CMYK：75,8,75,0　　CMYK：7,0,53,0　　CMYK：80,68,37,1　　CMYK：62,80,71,33　　CMYK：62,81,25,0　　CMYK：30,65,39,0

常用色彩搭配

CMYK：47,99,99,21
CMYK：93,74,42,4

CMYK：75,56,100,22
CMYK：16,20,23,0

CMYK：58,39,6,0
CMYK：55,60,65,5

CMYK：81,69,39,2
CMYK：82,46,38,0

酒红色与深蓝色色彩明度较低，常给人一种严肃、庄重、值得信任的感觉。

深绿色搭配浅卡其色，可以营造出质朴、自然的环境氛围，使人犹如置身森林之中。

冷静的矢车菊蓝搭配厚重的棕色，充满家庭温馨、幸福、惬意的气息。

水墨蓝与浓蓝色形成同类色搭配较为和谐，蓝色调给人一种冷静、理性之感。

配色速查

宜人	富丽	轻奢	自然

CMYK：67,44,90,3
CMYK：12,3,1,0
CMYK：37,43,100,0

CMYK：74,44,7,0
CMYK：8,47,85,0
CMYK：16,4,78,0

CMYK：52,13,12,0
CMYK：8,33,58,0
CMYK：94,85,81,73

CMYK：56,11,23,0
CMYK：12,7,29,0
CMYK：58,21,90,0

该海报画面中放大的坐标定位图标将楼房图像突出地呈现在观者面前，与周围的小图标形成大小、前后位置的对比，增强了画面的空间感，有益于观者了解楼盘位置。

色彩点评

■ 黑色背景与楼房图像明度对比鲜明，使其突出展现在观者面前。并给人一种稳重、严谨的感觉。

■ 文字与坐标使用低调、优雅的古铜色，赋予了画面高贵、典雅的格调。

CMYK：82,78,76,57
CMYK：42,58,62,0
CMYK：2,2,0,0
CMYK：36,100,100,2

推荐色彩搭配

C：80	C：51	C：18	C：85	C：18	C：65	C：64	C：78	C：47
M：76	M：67	M：2	M：74	M：29	M：52	M：55	M：78	M：100
Y：74	Y：74	Y：5	Y：55	Y：55	Y：64	Y：52	Y：76	Y：100
K：52	K：9	K：0	K：20	K：0	K：4	K：1	K：57	K：21

该海报画面中的版面被分割为三个不同的部分，黑白灰部分与彩色部分形成了强烈对比，增强了画面的视觉冲击力。中央的别墅图像灯光璀璨，带来了富丽堂皇的视觉效果，彰显雅致韵味，引起观者注意，以达到宣传、销售的目的。

色彩点评

■ 大面积的无彩色与图像部分色彩对比明显，可以将观者视线集中在别墅部分。

■ 金色灯光在昏暗的深蓝色天空的笼罩下，更显明亮、温暖，给人一种温馨、惬意、豪华的感觉。

CMYK：18,13,15,0
CMYK：0,0,0,0
CMYK：78,61,18,0
CMYK：26,38,64,0
CMYK：84,79,78,62

推荐色彩搭配

C：63	C：0	C：87	C：82	C：93	C：10	C：24	C：86	C：83
M：41	M：0	M：62	M：53	M：87	M：7	M：31	M：75	M：42
Y：14	Y：0	Y：76	Y：31	Y：89	Y：7	Y：35	Y：55	Y：61
K：0	K：0	K：33	K：0	K：79	K：0	K：0	K：21	K：1

长空如洗，氤氲在缥缈的云层中，呈现出旷远、空幽的视觉效果。在窗口中姿态优雅的女性半身隐逸在天空中，突出了天空酒店的特点，可让人领略到与天空相拥的惬意。

色彩点评

- 青蓝色与淡蓝色的自然过渡，呈现出仙境般的梦幻与缥缈。
- 白色的云层丰富了画面的色彩层次，使画面更加空灵、纯净。

CMYK: 10,10,9,0
CMYK: 39,20,17,0
CMYK: 84,56,31,0
CMYK: 31,42,45,0

推荐色彩搭配

C: 39	C: 35	C: 96
M: 7	M: 31	M: 80
Y: 10	Y: 52	Y: 29
K: 0	K: 0	K: 0

C: 63	C: 44	C: 92
M: 79	M: 24	M: 76
Y: 72	Y: 15	Y: 56
K: 36	K: 0	K: 24

C: 75	C: 59	C: 9
M: 49	M: 40	M: 21
Y: 25	Y: 38	Y: 51
K: 0	K: 0	K: 0

城市建筑与森林勾勒出心脏的轮廓，让人将生活与内心的情感相连，并从中感受到城市居住环境的喧嚣、自然的宁静与生命的跳动。

色彩点评

- 靛蓝色与青色搭配，描绘出辽阔、幽远的天空背景，令人心旷神怡。
- 充满生命力的叶绿色使画面更加鲜活，并与背景形成类似色搭配，给人一种自然、安宁的感觉。

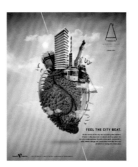

CMYK: 55,17,22,0
CMYK: 87,70,32,0
CMYK: 10,4,4,0
CMYK: 62,31,97,0

推荐色彩搭配

C: 38	C: 13	C: 53
M: 68	M: 13	M: 18
Y: 87	Y: 17	Y: 18
K: 1	K: 0	K: 0

C: 31	C: 98	C: 41
M: 10	M: 84	M: 53
Y: 11	Y: 27	Y: 42
K: 0	K: 0	K: 0

C: 72	C: 73	C: 23
M: 49	M: 30	M: 23
Y: 96	Y: 31	Y: 22
K: 9	K: 0	K: 0

5.7 汽车商业海报

色彩调性： 蕴含力量、沉稳、坚硬、舒适、奢华。

常用主题色：

| CMYK: 55,99,89,43 | CMYK: 100,100,59,23 | CMYK: 56,56,0,0 | CMYK: 0,84,62,0 | CMYK: 75,8,75,0 | CMYK: 78,35,10,0 |

常用色彩搭配

CMYK: 11,88,72,0
CMYK: 78,77,65,37

CMYK: 42,25,20,0
CMYK: 91,77,12,0

CMYK: 9,39,86,0
CMYK: 72,64,66,19

CMYK: 93,78,29,0
CMYK: 58,75,81,29

朱红色搭配深灰色，高纯度的色彩搭配带来了强烈的视觉冲击力。

灰蓝色搭配蔚蓝色，呈现出科技、商务的视觉效果，蕴含着理性、高端的气质。

橙黄色搭配深灰色，在沉稳中增添了一丝活力、明快的气息。

深青色搭配棕色，低纯度的色彩可让人联想到成熟、沉稳的成功人士。

配色速查

深沉	质朴	华丽	紧张
CMYK: 87,56,20,0	CMYK: 30,19,10,0	CMYK: 95,91,10,0	CMYK: 52,73,74,13
CMYK: 95,91,78,72	CMYK: 83,75,60,28	CMYK: 10,19,44,0	CMYK: 49,40,38,0
CMYK: 42,97,83,6	CMYK: 33,33,34,0	CMYK: 19,93,98,0	CMYK: 66,44,56,0

该海报通过文字的介绍与车尾的光速效果，说明汽车的行驶速度非常快速、迅捷；画面采用宏大的场景，将汽车、公路与文字等视觉元素垂直排列，形成规整、有序的视觉效果，给人一种安全、稳定的感觉。

色彩点评

- 画面整体色彩明度较低，形成安静、沉稳、严肃的画面氛围。
- 蓝色车体与浅金色的光速效果在深色背景衬托下更加耀眼夺目，提升了画面的吸引力。

CMYK: 58,50,42,0
CMYK: 1,0,0,0
CMYK: 75,23,10,0
CMYK: 9,10,24,0
CMYK: 34,100,85,1

推荐色彩搭配

C: 22	C: 15	C: 75
M: 14	M: 39	M: 62
Y: 11	Y: 69	Y: 60
K: 0	K: 0	K: 13

C: 95	C: 11	C: 39
M: 100	M: 95	M: 40
Y: 46	Y: 100	Y: 55
K: 2	K: 0	K: 0

C: 12	C: 94	C: 81
M: 9	M: 92	M: 39
Y: 9	Y: 74	Y: 22
K: 0	K: 67	K: 0

该海报在猎豹剪影中显现出汽车图像，将汽车与猎豹联系起来，既表现出汽车的设计要点是从动物的某一习性中寻找并应用的，又展现出汽车的一往无前、勇猛。整个画面形成独特的记忆点，给观者留下深刻的印象。

色彩点评

- 海报以银灰色作为主色，表现汽车的优雅与格调，给人一种庄重、正式的感觉。
- 黄昏景色使用邻近色的香槟黄与卡其色加以渲染，给人一种温暖、悠然、惬意的感觉，活跃了画面气氛。

CMYK: 26,17,15,0
CMYK: 7,4,43,0
CMYK: 33,42,62,0
CMYK: 87,82,84,72

推荐色彩搭配

C: 11	C: 50	C: 79
M: 15	M: 64	M: 62
Y: 38	Y: 65	Y: 0
K: 0	K: 4	K: 0

C: 6	C: 80	C: 94
M: 35	M: 35	M: 94
Y: 62	Y: 25	Y: 67
K: 0	K: 0	K: 58

C: 93	C: 11	C: 42
M: 72	M: 5	M: 42
Y: 35	Y: 4	Y: 56
K: 1	K: 0	K: 0

该海报用电影胶片勾画出汽车的图案，塑造出柔韧、流动的线条感，将意趣与艺术交融；汽车与胶片交汇，向经典致敬，让人感受到其中蕴含的情怀与魅力，建立汽车品牌正直、专业、历史悠久的形象。

色彩点评

■ 低调的亮灰色作为画面主色调，格调优雅、内敛。

■ 由深驼色胶片勾勒而成的汽车图案与亮灰色背景相比，明度较低，色彩深沉、稳重、令人信赖。

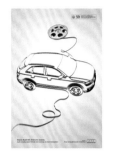

CMYK: 9,6,3,0
CMYK: 56,69,72,16

推荐色彩搭配

C: 37	C: 4	C: 38	C: 50	C: 67	C: 18	C: 71	C: 40	C: 20
M: 48	M: 13	M: 33	M: 62	M: 40	M: 14	M: 64	M: 31	M: 0
Y: 64	Y: 16	Y: 51	Y: 75	Y: 16	Y: 13	Y: 63	Y: 13	Y: 5
K: 0	K: 0	K: 0	K: 5	K: 0	K: 0	K: 16	K: 0	K: 0

该海报中汽车的前照灯光交错组成"7"，用以庆祝宣传品牌7周年活动；地面车辙与尘埃背后蕴含着艰难走过的路程，明亮的灯光则昭示着对光辉的未来的展望与期待。

色彩点评

■ 暗色调的墨蓝色渲染出深邃、幽远的意境，显露出绅士、轻奢、优雅的风范。

■ 白色灯光打破了静谧、沉寂的氛围，照亮了幽暗的深夜，耀眼而夺目。

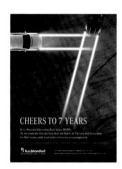

CMYK: 89,78,60,32
CMYK: 1,2,0,0
CMYK: 51,100,96,33

推荐色彩搭配

C: 91	C: 31	C: 10	C: 98	C: 4	C: 31	C: 91	C: 66	C: 18
M: 69	M: 96	M: 30	M: 81	M: 4	M: 12	M: 63	M: 12	M: 12
Y: 20	Y: 93	Y: 30	Y: 50	Y: 15	Y: 12	Y: 30	Y: 18	Y: 9
K: 0	K: 0	K: 0	K: 15	K: 0	K: 0	K: 0	K: 0	K: 0

5.8　文化娱乐商业海报

色彩调性：华丽、动感、清凉、活力、热烈。

常用主题色：

CMYK: 19,100,69,0　　CMYK: 6,23,89,0　　CMYK: 62,6,66,0　　CMYK: 22,0,13,0　　CMYK: 64,38,0,0　　CMYK: 22,71,8,0

常用色彩搭配

CMYK: 16,62,97,0 CMYK: 26,94,42,0	CMYK: 0,94,39,0 CMYK: 11,15,58,0	CMYK: 18,97,93,0 CMYK: 79,90,89,74	CMYK: 99,88,0,0 CMYK: 60,13,40,0
橘色搭配洋红色，充满浪漫、自由、热情的气息，视觉吸引力较强。	玫瑰红搭配黄色，色彩饱满、浓郁、鲜活，给人一种活力满满、年轻、活泼的感觉。	正红色搭配黑色，具有强烈的视觉冲击力，可营造出神秘、危险的氛围。	宝石蓝搭配青瓷绿色，整体呈冷色调，给人一种清凉、惬意、悠然的感觉。

配色速查

鲜活	经典	旧事	绮丽
CMYK: 4,11,21,0 CMYK: 67,8,51,0 CMYK: 89,78,81,66	CMYK: 14,33,69,0 CMYK: 62,73,96,38 CMYK: 36,13,22,0	CMYK: 38,21,16,0 CMYK: 89,87,56,30 CMYK: 70,82,82,58	CMYK: 2,27,12,0 CMYK: 5,10,15,0 CMYK: 47,54,62,0

该海报画面中的乐器经过夸张的拉伸与排列构成 "JAZZ" 一词，形成强烈的视觉冲击力，极具创意性与表现力，可以吸引观者关注并参与其中。

色彩点评

- 海报以黑色作为背景色，低明度的色彩基调渲染出神秘、炫酷的氛围。
- 淡黄色乐器图形在黑色背景的衬托下呈现出金属般的效果，给人一种夺目、耀眼、活跃的感觉，犹如爵士带给人的欢快。

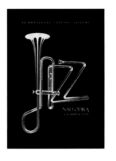

CMYK: 8,5,33,0
CMYK: 93,88,89,80

推荐色彩搭配

C: 8	C: 60	C: 72	C: 3	C: 83	C: 41	C: 12	C: 47	C: 23
M: 7	M: 13	M: 78	M: 10	M: 83	M: 51	M: 0	M: 54	M: 86
Y: 22	Y: 23	Y: 81	Y: 21	Y: 76	Y: 64	Y: 56	Y: 62	Y: 43
K: 0	K: 0	K: 55	K: 0	K: 65	K: 0	K: 0	K: 0	K: 0

该音乐节宣传海报使用静谧的星空、森林与动物形象作为主要的视觉元素，并结合牛皮纸效果渲染出复古气氛，营造出古典、优雅的音乐节氛围。充满设计感的字体随意摆放在画面中，版面既活跃又轻快。

色彩点评

- 海报以棕色作为主色调，整体色彩明度较低，给人含蓄、低沉、安静的感觉。
- 橘色的动物形象与白色文字提升了画面的明度，增添了活力与轻快的气息。

CMYK: 36,47,60,0
CMYK: 76,77,64,36
CMYK: 0,0,0,0
CMYK: 8,86,95,0

推荐色彩搭配

C: 14	C: 47	C: 87	C: 0	C: 62	C: 9	C: 4	C: 96	C: 5
M: 33	M: 68	M: 53	M: 80	M: 74	M: 4	M: 11	M: 96	M: 91
Y: 69	Y: 98	Y: 67	Y: 79	Y: 100	Y: 6	Y: 22	Y: 57	Y: 82
K: 0	K: 8	K: 10	K: 0	K: 41	K: 0	K: 0	K: 39	K: 0

翻涌的浪花将垃圾卷起，呈现出强烈的动感，给观者留下深刻的印象，并使人心生警惕。该海报呼吁人们必须重视海洋环境问题，拯救海洋生态。

色彩点评

- 姜黄色天空与浅咖色山岳形成同类色搭配，色彩含蓄、内敛，给人一种安定、平稳的感觉。
- 冷色调的松花绿色与青色的沉寂、安静、冷清，以及姜黄色形成鲜明的冷暖对比，增强了画面的视觉冲击力。而白色的浪花随风翻卷，极为醒目突出。

CMYK: 10,31,69,0
CMYK: 43,66,97,4
CMYK: 0,0,0,10
CMYK: 87,51,68,10

推荐色彩搭配

C: 44	C: 35	C: 51		C: 89	C: 16	C: 66		C: 60	C: 36	C: 20
M: 14	M: 58	M: 49		M: 51	M: 31	M: 48		M: 37	M: 28	M: 43
Y: 88	Y: 100	Y: 40		Y: 75	Y: 58	Y: 100		Y: 64	Y: 33	Y: 74
K: 0	K: 0	K: 0		K: 12	K: 0	K: 6		K: 0	K: 0	K: 0

该海报中的画面以儿童视角仰视切入，使画面更加新奇、有趣，并通过卡通动物形象与流光溢彩的舞台渲染出欢快的圣诞节氛围，给人一种生动、欢乐的感觉。

色彩点评

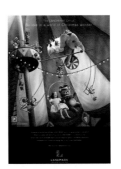

- 背景帷幕以淡黄色与鲜红色搭配，画面呈暖色调，充满明快、热烈的气息。
- 深邃、低沉的黑色降低了画面的明度，既减轻了大面积暖色的烦躁感，又使文字更加清晰。

CMYK: 11,7,33,0
CMYK: 16,91,88,0
CMYK: 93,88,89,80

推荐色彩搭配

C: 4	C: 25	C: 58		C: 7	C: 21	C: 67		C: 67	C: 5	C: 7
M: 6	M: 58	M: 91		M: 95	M: 36	M: 64		M: 64	M: 24	M: 79
Y: 14	Y: 82	Y: 100		Y: 97	Y: 67	Y: 91		Y: 57	Y: 44	Y: 84
K: 0	K: 0	K: 49		K: 0	K: 0	K: 29		K: 9	K: 0	K: 0

5.9　旅游商业海报

色彩调性： 自然、活力、生机、清新、浪漫。

常用主题色：

CMYK：82,44,12,0　CMYK：8,56,25,0　CMYK：8,36,85,0　CMYK：69,15,34,0　CMYK：25,77,0,0　CMYK：18,16,96,0

常用色彩搭配

CMYK：61,50,6,0
CMYK：8,54,0,0

CMYK：9,42,36,0
CMYK：89,61,45,3

CMYK：10,49,91,0
CMYK：29,7,10,0

CMYK：74,18,98,0
CMYK：71,23,0,0

紫色与粉色搭配，宛若置身于唯美的薰衣草花海，极其旖旎、浪漫。

明媚的橘粉色搭配深沉的深青色，打造出童话般优美、温馨的场景。

橙黄色与水蓝色搭配，两者冷暖对比鲜明，给人一种活力、欢快之感。

绿色与蓝色两种色彩呈现出天空与绿地的景色，充满自然的气息。

配色速查

春天	悠然	旷野	静谧

CMYK：68,13,44,0
CMYK：87,79,40,4
CMYK：32,15,73,0

CMYK：65,28,35,0
CMYK：35,33,38,0
CMYK：75,58,63,12

CMYK：67,46,100,5
CMYK：34,52,73,0
CMYK：3,2,2,0

CMYK：99,92,47,14
CMYK：5,10,23,0
CMYK：42,4,24,0

这是一幅旅游宣传海报。画面中朦胧的天光与海边小屋呈现出一派静谧、祥和的气氛，让人不禁沉醉其中，辅以文字的介绍，让观者可以了解更多有关旅游的信息。

色彩点评

- 画面中青色的天空与橘色的晚霞唯美、旖旎、温馨。
- 白色文字既有效地传递了文字信息，又不会破坏自然风光的美感。

CMYK: 51,26,25,0
CMYK: 6,40,41,0
CMYK: 49,44,38,0
CMYK: 73,65,100,40

推荐色彩搭配

C: 31	C: 0	C: 28	C: 45	C: 76	C: 42	C: 16	C: 70	C: 60
M: 14	M: 44	M: 8	M: 10	M: 60	M: 64	M: 29	M: 37	M: 31
Y: 19	Y: 49	Y: 78	Y: 5	Y: 27	Y: 76	Y: 46	Y: 94	Y: 4
K: 0	K: 0	K: 0	K: 0	K: 0	K: 2	K: 0	K: 0	K: 0

该海报画面中的优美风景以插画的形式呈现在观者面前，既保留了自然风光的美感，又可使人体验某种新奇与浪漫。画面生动、活泼，极易激发观者的观赏兴趣。

色彩点评

- 大面积的苔藓绿与浅蓝色天空描绘出安静、柔和的自然风景。
- 橙色汽车的点缀，丰富了画面色彩，为画面增添了亮点。

CMYK: 40,16,0,0
CMYK: 67,55,78,12
CMYK: 67,31,38,0
CMYK: 7,18,28,0
CMYK: 20,67,85,0

推荐色彩搭配

C: 33	C: 9	C: 69	C: 67	C: 2	C: 26	C: 78	C: 35	C: 38
M: 11	M: 18	M: 36	M: 50	M: 18	M: 67	M: 65	M: 33	M: 9
Y: 3	Y: 28	Y: 41	Y: 93	Y: 36	Y: 87	Y: 9	Y: 38	Y: 17
K: 0	K: 0	K: 0	K: 8	K: 0	K: 0	K: 0	K: 0	K: 0

该海报画面中的阳光投射进寂静的海底，使海底风光一览无余。鱼类在珊瑚丛中穿梭，人们于海洋中畅游，充满着自由、惬意的气息，十分引人入胜。

色彩点评

- 蔚蓝色的海水在阳光的照射下更加澄净、清透，给人一种空灵、绚丽的感觉。
- 珊瑚呈褐色调，减轻了大面积冷色调的空旷、安静，提升了画面的视觉温度，增强了画面的可视性。

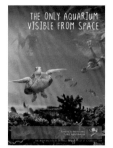

CMYK: 84,46,13,0
CMYK: 5,2,2,0
CMYK: 72,83,73,53

推荐色彩搭配

C: 84	C: 15	C: 96		C: 77	C: 43	C: 11		C: 60	C: 69	C: 98
M: 51	M: 51	M: 90		M: 57	M: 5	M: 11		M: 9	M: 51	M: 83
Y: 13	Y: 65	Y: 63		Y: 32	Y: 17	Y: 38		Y: 22	Y: 45	Y: 23
K: 0	K: 0	K: 47		K: 0	K: 0	K: 0		K: 0	K: 0	K: 0

该海报画面中的游客乘船游览海滩与海湾的景致，海面碧波荡漾，宛若剔透无瑕的翡翠，渲染出幽静、旷远的意境；海湾绿树成荫，海岸线蜿蜒曲折，组成一道靓丽的风景线。作品通过秀丽、优美的真实场景吸引观者的目光。

色彩点评

- 海水呈冷色调的松柏绿色，给人一种通透、清澈、凉爽的感觉。
- 小岛展现出盎然的绿色，树木茂盛、繁密，充满自然气息。

CMYK: 75,24,57,0
CMYK: 69,44,100,4
CMYK: 6,0,2,0
CMYK: 5,94,84,0

推荐色彩搭配

C: 37	C: 66	C: 11		C: 74	C: 45	C: 13		C: 44	C: 45	C: 48
M: 8	M: 11	M: 38		M: 56	M: 13	M: 66		M: 14	M: 7	M: 100
Y: 36	Y: 22	Y: 33		Y: 96	Y: 42	Y: 69		Y: 88	Y: 18	Y: 100
K: 0	K: 0	K: 0		K: 22	K: 0	K: 0		K: 0	K: 0	K: 22

5.10 电影海报

色彩调性： 生动、神秘、浪漫、醒目、视觉冲击力强。

常用主题色：

CMYK: 17,77,43,0　　CMYK: 59,69,98,28　　CMYK: 31,48,100,0　　CMYK: 89,51,77,13　　CMYK: 80,42,22,0　　CMYK: 62,81,25,0

常用色彩搭配

CMYK: 31,34,97,0
CMYK: 87,83,55,26

土著黄搭配铁青色，两
种色彩明度对比鲜明，
能够营造出刺激、惊险
的画面氛围。

CMYK: 9,83,97,0
CMYK: 11,13,18,0

橘红色搭配米色，画面
色彩呈暖色调，给人一
种鲜活、开朗的感觉。

CMYK: 80,54,47,1
CMYK: 62,72,85,33

深青色与深褐色两种低明
度的色彩极易营造神秘气
氛，打造出充满想象空间
的画面。

CMYK: 77,87,0,0
CMYK: 69,36,58,0

紫色与灰绿色两种色彩明
度较低，增强了画面厚
重、复古的气息。

配色速查

沉重	浩大	悠久	文艺
CMYK: 31,12,13,0 CMYK: 53,82,98,30 CMYK: 90,76,56,24	CMYK: 25,89,79,0 CMYK: 14,22,50,0 CMYK: 58,63,60,6	CMYK: 36,31,35,0 CMYK: 34,55,78,0 CMYK: 77,38,27,0	CMYK: 44,22,60,0 CMYK: 34,10,10,0 CMYK: 92,74,48,11

　　这幅作品是美国动画电影《比得兔》的宣传海报。画面中兔子的表情表现出活泼、好动的性格，画面充满欢快、轻松的气息，让人沉浸其中，给人带来愉悦、畅快的好心情。

色彩点评

- 海报整体色彩明度较高，色彩饱满、鲜活，营造出轻松、明快的氛围。
- 橙色与绿色搭配使画面整体充满生机与活力，更显鲜活、欢乐。

CMYK: 7,71,93,0
CMYK: 82,40,100,2
CMYK: 9,12,16,0
CMYK: 2,39,67,0
CMYK: 58,9,15,0

推荐色彩搭配

C: 16	C: 12	C: 53	C: 23	C: 9	C: 28	C: 63	C: 7	C: 18
M: 58	M: 8	M: 26	M: 31	M: 51	M: 21	M: 29	M: 5	M: 93
Y: 74	Y: 40	Y: 85	Y: 12	Y: 85	Y: 74	Y: 54	Y: 40	Y: 99
K: 0	K: 0	K: 0	K: 0	K: 0	K: 0	K: 0	K: 0	K: 0

　　该作品是美国爱情电影《her》的宣传海报。画面中女性的嘴唇与主人公的耳朵重合，似乎在叙说着什么，同时也说明女主人公虚拟智能的身份，流露出二者亲密无间却又无法碰触的无奈与怅然，吸引观者观看。

色彩点评

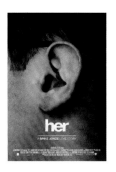

- 主人公的耳部特写占据了整个版面，具有较强的视觉冲击力。
- 白色的文字在低明度画面的衬托下极为醒目，将电影信息准确、清晰地传递给观者。

CMYK: 23,36,35,0
CMYK: 91,87,87,78
CMYK: 1,6,12,0
CMYK: 55,89,86,39

推荐色彩搭配

C: 25	C: 95	C: 9	C: 21	C: 70	C: 47	C: 38	C: 18	C: 90
M: 70	M: 85	M: 17	M: 20	M: 53	M: 64	M: 50	M: 22	M: 65
Y: 74	Y: 70	Y: 51	Y: 29	Y: 43	Y: 100	Y: 48	Y: 20	Y: 51
K: 0	K: 56	K: 0	K: 0	K: 0	K: 7	K: 0	K: 0	K: 9

　　该海报的画面云雾氤氲，笼罩在海域上方，画面弥漫着紧张、不安、神秘的气息，激发观者产生好奇心理。然后以文字点明电影主题，解除悬念，令人难忘。

色彩点评

- 浓蓝色与青色搭配，勾画出静谧、安静的海面，展现出冷色调的空远、冷寂。
- 白色的行船与青色的海面形成鲜明的明度对比，十分醒目。

CMYK: 67,7,25,0
CMYK: 92,67,44,4
CMYK: 5,4,9,0
CMYK: 92,67,68,33

推荐色彩搭配

C: 77	C: 96	C: 42	C: 78	C: 91	C: 28	C: 64	C: 13	C: 77
M: 23	M: 91	M: 43	M: 56	M: 81	M: 0	M: 48	M: 9	M: 51
Y: 37	Y: 24	Y: 81	Y: 55	Y: 12	Y: 53	Y: 100	Y: 13	Y: 46
K: 0	K: 0	K: 0	K: 6	K: 0	K: 0	K: 5	K: 0	K: 1

　　该海报以人物作为核心要素，画面中人物踏着露出海面的礁石远去，形成前后的透视关系，引导观者目光追逐人物向内延伸，并以此激发观者对电影产生好奇心理。

色彩点评

- 淡青色的天空与湖蓝色的海面过渡自然，展现出一幅朦胧、梦幻的图画，给人一种空灵、唯美的感觉。
- 人物身着深红色服饰，与青色背景对比强烈，具有强烈的视觉冲击力。

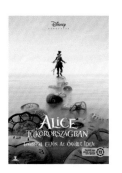

CMYK: 23,0,5,0
CMYK: 80,42,44,0
CMYK: 49,95,73,17
CMYK: 39,45,71,0

推荐色彩搭配

C: 69	C: 25	C: 10	C: 5	C: 27	C: 54	C: 92	C: 23	C: 52
M: 11	M: 3	M: 31	M: 11	M: 24	M: 27	M: 64	M: 12	M: 77
Y: 23	Y: 9	Y: 58	Y: 20	Y: 31	Y: 21	Y: 48	Y: 0	Y: 60
K: 0	K: 0	K: 0	K: 0	K: 0	K: 0	K: 6	K: 0	K: 7

5.11 公益海报

色彩调性： 简洁、清爽、朴实、沉重、夸张。

常用主题色：

CMYK: 70,45,33,0　　CMYK: 62,10,7,0　　CMYK: 23,21,25,0　　CMYK: 0,0,0,0　　CMYK: 0,96,64,0　　CMYK: 6,23,69,0

常用色彩搭配

CMYK: 87,57,16,0　　　CMYK: 61,48,60,1　　　CMYK: 12,27,87,0　　　CMYK: 60,0,8,0
CMYK: 18,97,82,0　　　CMYK: 44,9,9,0　　　CMYK: 15,13,14,0　　　CMYK: 72,49,40,0

冷静的石青色搭配醒目的红色，视觉冲击力较强，常给人一种警惕、紧张的感觉。

灰绿色搭配浅蓝色，色彩较为质朴、温柔，可以营造出舒适、惬意的视觉效果。

铬黄色搭配亮灰色，两者明度较高，极易引起注意，具有警示、标识的作用。

天蓝色搭配青灰色，邻近色的色彩搭配较为自然、协调，让人心情平静、放松。

配色速查

鲜明

CMYK: 8,5,78,0
CMYK: 8,9,5,0
CMYK: 78,71,67,33

和谐

CMYK: 7,15,24,0
CMYK: 70,48,100,7
CMYK: 87,80,69,52

生命

CMYK: 79,54,24,0
CMYK: 16,16,20,0
CMYK: 54,19,87,0

警醒

CMYK: 32,94,84,0
CMYK: 87,86,83,74
CMYK: 33,26,24,0

该海报画面中的血液勾勒出的超人形象与输血袋相连，塑造出英雄形象，呼应"每位献血者都是英雄"的主题，呼吁人们积极参与献血的公益活动。

色彩点评

- 米色背景色彩较为柔和、温馨，减轻了血液元素带来的紧张与不安。
- 深红色表现血液，勾勒出超人的形象，具有较强的视觉冲击力与感染力。

CMYK: 13,16,18,0
CMYK: 25,100,96,0
CMYK: 46,96,95,17

推荐色彩搭配

C: 45	C: 13	C: 47
M: 92	M: 10	M: 56
Y: 92	Y: 38	Y: 68
K: 14	K: 0	K: 1

C: 37	C: 9	C: 69
M: 99	M: 7	M: 69
Y: 100	Y: 7	Y: 75
K: 3	K: 0	K: 33

C: 59	C: 15	C: 33
M: 74	M: 21	M: 56
Y: 95	Y: 24	Y: 46
K: 34	K: 0	K: 0

该海报整体画面呈俯视的角度，展示当前驾驶的场景，以强调专心驾驶的重要性。然后通过文字的说明警示人们不要在开车的时候发短信，提醒人们注意行车安全。

色彩点评

- 海报以深灰色作为主色，整体色彩明度较低，营造出严肃、认真、严谨的氛围。
- 黄色与红色作为点缀色，具有较强的视觉吸引力，用来警示与提醒观者注意行车安全。

CMYK: 74,71,75,40
CMYK: 4,5,5,0
CMYK: 29,95,76,0
CMYK: 22,33,73,0

推荐色彩搭配

C: 35	C: 45	C: 11
M: 98	M: 40	M: 0
Y: 84	Y: 37	Y: 75
K: 2	K: 0	K: 0

C: 75	C: 70	C: 51
M: 65	M: 37	M: 100
Y: 58	Y: 25	Y: 100
K: 14	K: 0	K: 32

C: 80	C: 79	C: 10
M: 78	M: 60	M: 56
Y: 78	Y: 24	Y: 87
K: 59	K: 0	K: 0

该海报画面中的蚌身体内部垃圾遍布，与洁净的背景形成强烈的对比，极易使人产生反感心理，以呼应海报保护海洋的主题，并说明了海洋污染非常严重，海洋保护刻不容缓，发人深省。

色彩点评

■ 纯净、清凉的浅蓝色可让人联想到静谧美丽的海洋，给人一种清凉、素洁的感觉。

■ 灰黑色的垃圾给人的感受肮脏、难受，与洁净的淡蓝色背景形成强烈的对比，画面冲击力较强。

CMYK: 40,5,9,0
CMYK: 39,67,86,2
CMYK: 84,79,71,53
CMYK: 13,12,16,0

推荐色彩搭配

C: 23	C: 76	C: 79	C: 47	C: 96	C: 17	C: 46	C: 72	C: 38
M: 37	M: 48	M: 37	M: 23	M: 82	M: 25	M: 0	M: 67	M: 40
Y: 53	Y: 24	Y: 46	Y: 15	Y: 48	Y: 22	Y: 7	Y: 65	Y: 37
K: 0	K: 0	K: 0	K: 0	K: 13	K: 0	K: 0	K: 23	K: 0

输血袋与圣诞袜的结合，极具创意性，说明献血行为对于病人而言是最好的礼物，让观者感受到病人的喜悦、期待心情，以吸引更多的人参与到公益活动之中。

色彩点评

■ 墨绿色与酒红色的搭配将圣诞节的喜悦气氛表现得淋漓尽致，特别是红色，既呼应了海报献血主题，又增强了画面的暖意。

■ 白色文字在低明度背景上十分醒目、鲜明，可将信息直观、清晰地传递给观者。

CMYK: 76,58,100,29
CMYK: 0,0,1,0
CMYK: 13,95,100,0
CMYK: 51,97,100,34

推荐色彩搭配

C: 88	C: 22	C: 25	C: 72	C: 10	C: 17	C: 64	C: 31	C: 5
M: 58	M: 83	M: 19	M: 64	M: 41	M: 28	M: 42	M: 96	M: 7
Y: 100	Y: 99	Y: 18	Y: 77	Y: 41	Y: 88	Y: 59	Y: 100	Y: 22
K: 37	K: 0	K: 0	K: 29	K: 0	K: 0	K: 0	K: 1	K: 0

色彩调性： 亮眼、自然、新鲜、精美、时尚。

常用主题色：

CMYK: 12,21,78,0　　CMYK: 9,86,69,0　　CMYK: 42,13,82,0　　CMYK: 61,32,17,0　　CMYK: 74,11,35,0　　CMYK: 6,43,75,0

常用色彩搭配

CMYK: 6,48,24,0 CMYK: 10,4,42,0	CMYK: 89,80,14,0 CMYK: 25,36,3,0	CMYK: 38,0,16,0 CMYK: 7,59,63,0	CMYK: 38,5,86,0 CMYK: 76,18,38,0
粉红色搭配奶黄色，色彩轻淡、温柔，充满活泼、娇俏的少女气息。	深蓝色与丁香紫搭配，浪漫、绮丽，格调优雅、大气。	瓷青色搭配橙色，形成了鲜明的色彩对比，使整体画面更具活力与感染力。	嫩绿色与孔雀蓝色搭配，画面色彩保持和谐的同时又给人一种层次感。

配色速查

时尚	靓丽	尊贵	浪漫
CMYK: 25,53,18,0 CMYK: 2,24,29,0 CMYK: 20,62,84,0	CMYK: 56,6,17,0 CMYK: 14,52,25,0 CMYK: 12,22,17,0	CMYK: 16,27,4,0 CMYK: 9,21,54,0 CMYK: 79,68,14,0	CMYK: 11,78,63,0 CMYK: 10,5,42,0 CMYK: 64,15,35,0

　　这是一幅圣诞节的活动促销海报。画面使用了圣诞树、礼物、雪花等元素，营造出欢乐、幸福、梦幻的节日氛围。主体文字集中于版面中心位置，较为清晰、醒目。

色彩点评

- 背景使用了无彩色的白色，以突出文字与图像，给人一种纯净、清爽的感觉。
- 香槟色、灰绿色以及红色边框构成圣诞节海报的配色方案，画面弥漫着梦幻、欢快、喜悦、热闹的气息。

CMYK: 38,100,84,3
CMYK: 0,0,0,0
CMYK: 22,40,40,0
CMYK: 67,64,73,21

推荐色彩搭配

C: 13	C: 2	C: 73	C: 41	C: 20	C: 51	C: 79	C: 3	C: 10
M: 87	M: 44	M: 7	M: 100	M: 73	M: 5	M: 58	M: 26	M: 85
Y: 78	Y: 51	Y: 34	Y: 85	Y: 91	Y: 28	Y: 100	Y: 30	Y: 75
K: 0	K: 0	K: 0	K: 6	K: 0	K: 0	K: 30	K: 0	K: 0

　　该幅巧克力电商促销海报整体画面较为和谐、温馨、柔和，给人一种治愈、幸福之感；巧克力产品与背景色彩搭配较为协调，给人一种口感细腻、香甜、醇厚、香浓的感觉，具有较强的吸引力。

色彩点评

- 米色背景与棕色巧克力形成同类色搭配，整体画面色调较为和谐、统一。
- 青绿色作为点缀色清爽、鲜活，增强了画面的视觉吸引力。

CMYK: 12,22,24,0
CMYK: 0,0,0,0
CMYK: 53,76,73,16
CMYK: 73,5,37,0

推荐色彩搭配

C: 14	C: 86	C: 2	C: 5	C: 3	C: 51	C: 49	C: 45	C: 31
M: 30	M: 50	M: 39	M: 1	M: 36	M: 2	M: 94	M: 77	M: 0
Y: 33	Y: 29	Y: 63	Y: 27	Y: 78	Y: 8	Y: 100	Y: 84	Y: 11
K: 0	K: 0	K: 0	K: 0	K: 0	K: 0	K: 24	K: 8	K: 0

　　该海报画面中的产品其表面玫瑰金色光釉闪烁着华贵、绚丽的光泽，波光粼粼的水面则荡漾出清凉的夏日气息。清新与瑰丽的巧妙结合，打造出耀眼、时尚、富有神采的画面。

色彩点评

- 靛青色与亮灰色搭配，使背景呈冷色调，充满清新、清凉的气息。
- 玫瑰金融合了金色的璀璨、华丽与粉色的浪漫、优美，给人一种时尚、优雅的感觉。

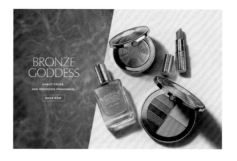

CMYK: 9,8,4,0
CMYK: 80,53,25,0
CMYK: 30,45,44,0

推荐色彩搭配

C: 59	C: 58	C: 98
M: 75	M: 17	M: 95
Y: 84	Y: 23	Y: 54
K: 33	K: 0	K: 29

C: 80	C: 17	C: 22
M: 47	M: 13	M: 58
Y: 15	Y: 10	Y: 41
K: 0	K: 0	K: 0

C: 45	C: 63	C: 72
M: 51	M: 12	M: 57
Y: 71	Y: 21	Y: 23
K: 0	K: 0	K: 0

　　该海报以礼物盒、爱心等视觉元素表明情人节主题，画面中弥漫着浪漫、甜蜜、幸福的气息，并通过圆润流畅的文字传递促销活动的信息，极易吸引女性的目光，便于观者参与活动。

色彩点评

- 玫红色秀丽、典雅，与情人节的主题相互呼应，色彩饱和度较高，画面冲击力较强。
- 白色作为辅助色，增添灵动、纯净的气息，使画面的氛围更加明快、轻松。

CMYK: 21,91,45,0
CMYK: 5,8,4,0
CMYK: 20,98,95,0

推荐色彩搭配

C: 0	C: 21	C: 16
M: 24	M: 80	M: 33
Y: 0	Y: 45	Y: 29
K: 0	K: 0	K: 0

C: 10	C: 15	C: 3
M: 41	M: 56	M: 0
Y: 41	Y: 35	Y: 25
K: 0	K: 0	K: 0

C: 16	C: 16	C: 24
M: 57	M: 91	M: 0
Y: 37	Y: 88	Y: 9
K: 0	K: 0	K: 0

5.13 珠宝首饰商业海报

色彩调性： 浪漫、高雅、华丽、耀眼、含蓄、梦幻。

常用主题色：

CMYK: 50,100,33,0　　CMYK: 100,100,51,2　　CMYK: 15,40,89,0　　CMYK: 10,7,7,0　　CMYK: 42,100,100,9　　CMYK: 32,0,10,0

常用色彩搭配

CMYK: 100,99,52,3
CMYK: 10,7,7,0

冷色调的午夜蓝搭配亮灰色，给人一种忧郁、优雅的感觉。

CMYK: 8,25,90,0
CMYK: 62,71,100,35

金色搭配咖啡色，画面整体呈暖色调，给人一种醒目、耀眼的感觉，刺激性较强。

CMYK: 33,0,9,0
CMYK: 0,0,0,0

淡蓝色搭配白色，色彩轻淡、温柔，给人留下清新、淡雅的印象。

CMYK: 27,100,100,0
CMYK: 80,99,0,0

威尼斯红搭配靛青色，打造出端庄、复古的视觉效果。

配色速查

华贵

CMYK: 37,54,90,0
CMYK: 100,93,56,33
CMYK: 26,20,19,0

迷人

CMYK: 31,92,47,0
CMYK: 29,47,56,0
CMYK: 3,16,4,0

纯净

CMYK: 16,11,8,0
CMYK: 39,40,14,0
CMYK: 5,48,21,0

神秘

CMYK: 60,88,99,52
CMYK: 82,84,86,73
CMYK: 5,19,45,0

该海报画面中的首饰位于版面视觉中心位置，可以迅速地吸引观者的目光，发光的文字设计丰富了画面的视觉效果，给人一种梦幻、绚丽、雅致的感觉。

色彩点评

- 深红色作为画面的主色调，奠定了作品深沉、含蓄、神秘的格调。
- 戒指上镶嵌的淡绿色与深蓝色的宝石，与深红色的背景明暗对比鲜明，给人一种耀眼、华丽的感觉。

CMYK: 62,96,90,58
CMYK: 42,100,100,9
CMYK: 58,16,60,0
CMYK: 91,90,20,0

推荐色彩搭配

C: 66	C: 14	C: 19	C: 100	C: 26	C: 4	C: 67	C: 15	C: 14
M: 57	M: 90	M: 30	M: 88	M: 30	M: 6	M: 86	M: 21	M: 99
Y: 17	Y: 39	Y: 73	Y: 14	Y: 0	Y: 23	Y: 100	Y: 34	Y: 79
K: 0	K: 0	K: 0	K: 0	K: 0	K: 0	K: 62	K: 0	K: 0

该海报通过将戒指悬挂在树枝上以及羽毛的使用，表现出珠宝与动植物的关系，与"大自然闪闪发光的诱惑"的主题相互呼应，增强了画面的表现力。

色彩点评

- 背景以蓝灰色作为主色调，渲染神秘、幽暗的氛围，给人一种置身黑夜的感受。
- 画面的高亮部分集中在戒指上，与暗色调的背景明暗对比鲜明，更显珠宝的璀璨、华丽。

CMYK: 89,83,60,36
CMYK: 13,40,94,0
CMYK: 8,6,6,0
CMYK: 97,80,54,22

推荐色彩搭配

C: 62	C: 97	C: 10	C: 91	C: 33	C: 87	C: 16	C: 11	C: 89
M: 27	M: 87	M: 35	M: 70	M: 39	M: 91	M: 30	M: 8	M: 82
Y: 13	Y: 46	Y: 42	Y: 21	Y: 38	Y: 20	Y: 93	Y: 8	Y: 62
K: 0	K: 12	K: 0	K: 0	K: 0	K: 0	K: 0	K: 0	K: 39

该海报以锦簇的花团为背景，更显珠宝的耀眼和瑰丽，画面流转着光泽，珠宝周围弥漫着迷人、妩媚、浪漫的气息，是华丽与梦幻完美结合的典范。

色彩点评

■ 暖色调的奶白色温润、安静，可以衬托珠宝的璀璨光泽。

■ 绛紫色典雅、大方，古典韵味浓烈，使画面更加绚丽，仿佛弥漫着馥郁的幽香。

CMYK: 6,0,18,0
CMYK: 53,78,53,4

推荐色彩搭配

C: 61	C: 25	C: 20	C: 75	C: 2	C: 47	C: 26	C: 6	C: 4
M: 90	M: 7	M: 46	M: 86	M: 4	M: 72	M: 69	M: 31	M: 7
Y: 59	Y: 26	Y: 49	Y: 13	Y: 20	Y: 58	Y: 20	Y: 50	Y: 12
K: 20	K: 0	K: 0	K: 0	K: 0	K: 2	K: 0	K: 0	K: 0

该海报表盘与表链镶嵌的珍珠贝母，闪耀着绚丽的珍珠光泽，作为配饰可以衬托女性优雅、端庄的气质，渐变背景与蝴蝶的应用，使画面更加唯美、雅致，极具吸引力。

色彩点评

■ 安静的浅驼色作为画面的主色调，与米色形成自然的渐变过渡，给人一种秀致、温和的感觉。

■ 白色贝母与蝴蝶使画面氛围更加明快、灵动，更加吸睛。

CMYK: 3,7,6,0
CMYK: 18,27,27,0
CMYK: 4,2,2,0
CMYK: 38,66,86,1

推荐色彩搭配

C: 0	C: 20	C: 39	C: 35	C: 15	C: 5	C: 11	C: 10	C: 56
M: 25	M: 42	M: 100	M: 47	M: 13	M: 19	M: 0	M: 23	M: 84
Y: 12	Y: 38	Y: 100	Y: 53	Y: 20	Y: 82	Y: 43	Y: 21	Y: 100
K: 0	K: 0	K: 4	K: 0	K: 0	K: 0	K: 0	K: 0	K: 39

6

第6章
商业海报的创意方式

　　商业海报设计的目的在于增强海报的表现力、传播力和竞争力，那么如何才能制作出充满创意的作品呢？本章中就来讲解商业海报设计的创意方式。

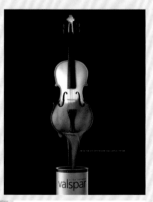
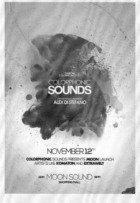

6.1.1　什么是商业海报创意

　　随着经济的发展，商业海报从之前的"投入大战"上升到海报创意的竞争，因此"创意"也就越发受到重视。那么什么是创意呢？创意可以简单地理解为创造某种意象。

食品系列海报

6.1.2　商业海报创意的目的

　　广告的基本目的就是"广而告之"，通过极具创意的海报加深消费者对品牌的印象。

　1. 提升产品与消费者沟通的质量

　　商业海报是无声的销售员，而广告通过创意吸引人们的注意力，唤起情感和激发兴趣，从而赢得消费者对产品或品牌的青睐，最终达到消费的目的。

　2. 广告创意可以降低传播成本

　　商业海报的投放需要大量资金的支持，而一幅富有创意的商业海报能够轻松地被人所记忆，这就可以减少广告投放的投入，从而降低传播成本。

　3. 有助于品牌增值

　　在当下的市场活动中，所有品牌都在为建立品牌效应而不断地努力。成功的品牌需要与消费

者产生共鸣，而商业海报创意是品牌对消费者的一种召唤。

4. 提升消费者的审美能力

广告既是一种商业行为，又是一种文化行为，有着很强的传播力和影响力。富有美感与创意的广告能够调动消费者潜意识的品行追求，提升消费者的审美能力，并产生模仿效应。

6.1.3　商业海报创意的原则

创意是商业海报的灵魂，也是对设计师的考验，需要设计师具有丰富的创新思维。商业海报创意不仅需要灵感，更需要丰富的理论知识，同时还需要遵循一定的创意原则。

1. 独创性原则

与众不同的创意总是能够被人关注，并通过新奇激发人们浓厚的兴趣，在消费者脑海中留下深刻的、不可磨灭的印象。

2. 通俗性原则

商业海报所要面对的是广大的受众群体，因此其创意内容要以消费者的理解为宗旨。晦涩难懂的创意只会浪费宝贵的资源，只有通俗易懂的创意，才能被受众接纳和认可。

3. 蕴含性原则

商业海报创意设计通常不会停留在表层，而是要使"本质"通过"表象"显现出来，这就需要创意形式蕴含更深层次的含义，才能具有吸引人一看再看的魅力。

4. 实效性原则

商业海报创意能否达到促销的目的基本上取决于广告信息的传播效率，这就是商业海报创意的实效性原则。

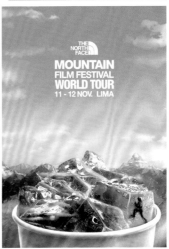

6.1.4　商业海报创意思维方式

　　创意思维方式主要包括逻辑思维、形象思维、直觉思维、聚合思维、发散思维、逆向思维、联想思维等。

　　1. 逻辑思维

　　逻辑思维是指由逻辑推理产生的思维方式，是层层递进的关系，具有一定的指向性。

　　2. 形象思维

　　形象思维是将创意形象化表现的思维方式。可以简单地理解为画面中的元素"像"另外一种元素。

3. 直觉思维

直觉思维是指人对于事物的灵感或第一感觉，这种方式相对于逻辑思维和形象思维而言，更具跳跃性，是无规律可循的。

4. 聚合思维

聚合思维是指将众多碎片化的元素逐步引导到条理化的逻辑序列中去，最终得出一个合乎逻辑规范的结论。

5. 发散思维

发散思维是指将一个整体的元素拆分、打乱，然后重组、替换，从而产生新的画面创意。

6. 逆向思维

逆向思维是指对事物、观点、定论反向思考的一种思维方式。

7. 联想思维

联想思维是指在人脑记忆表象系统中，由于某种诱因导致不同表象之间发生联系的一种没有固定思维方向的自由思维活动。

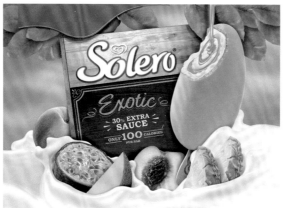

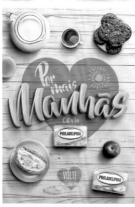
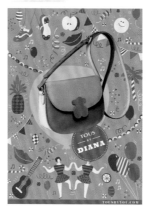
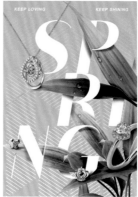

6.2 商业海报创意的表现方法

创意是一个优秀作品的闪光点，就是通过联想与想象将画面进行调整，使用艺术手法进行修饰，进而创作出更巧妙、更有创意的作品。只有极具创意性的商业海报设计作品才会被广泛传播。

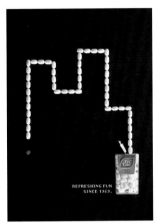
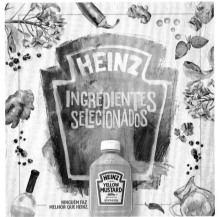

6.2.1 直接展示法

直接展示法就是将产品的质感、功能、用途、特性等如实地展现在商业海报中，通过真实的刻画将商品最具有吸引力的部分展示给消费者，从而赢得消费者的亲切感和信任感。

这是一幅以食品为主题的商业海报，食物位于画面右下角，掰开的食物露出中间的夹心，突出了食品的特点。

色彩点评

- 橙色调的商品色彩浓郁，能够吸引观者的注意力，并刺激其食欲。
- 从饼干中流淌出来的夹心组合成文字，给人一种丝滑、甜蜜的感觉，同时说明了饼干有两种不同的口味。
- 整幅海报通过颜色纯度对比，将产品从画面中凸显出来，灰色调的背景，颜色干净，不会喧宾夺主。

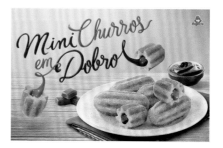

CMYK: 10,15,13,0
CMYK: 21,69,95,0
CMYK: 52,80,95,25
CMYK: 82,35,87,0

推荐色彩搭配

C: 15	C: 29	C: 57
M: 16	M: 42	M: 82
Y: 16	Y: 39	Y: 99
K: 0	K: 0	K: 39

C: 10	C: 24	C: 90
M: 37	M: 26	M: 57
Y: 51	Y: 27	Y: 95
K: 0	K: 0	K: 31

C: 15	C: 6	C: 1
M: 64	M: 15	M: 24
Y: 82	Y: 14	Y: 44
K: 0	K: 0	K: 0

该海报将香水与植物摆放在不同的台阶上，形成倒三角形的形状，极具灵动的气息；周围的水流形成剔透、湿漉漉的视觉效果，更添鲜活、自然韵味。

色彩点评

- 藏蓝色与湖蓝色两种邻近色的搭配奠定了画面清凉的调性，营造出清凉、自然、澄净的环境氛围。
- 鲜活的绿色植物点缀空间，给人留下自然、惬意、舒适的视觉印象。

CMYK: 64,13,18,0
CMYK: 95,100,38,1
CMYK: 11,38,39,0
CMYK: 59,21,95,0

推荐色彩搭配

C: 37	C: 23	C: 100
M: 7	M: 10	M: 100
Y: 9	Y: 29	Y: 67
K: 0	K: 0	K: 58

C: 72	C: 7	C: 69
M: 64	M: 18	M: 17
Y: 33	Y: 24	Y: 24
K: 0	K: 0	K: 0

C: 98	C: 40	C: 38
M: 100	M: 20	M: 49
Y: 61	Y: 40	Y: 17
K: 24	K: 0	K: 0

该海报将产品置于画面视觉重心位置，使观者一目了然，增强了产品的注目性。

色彩点评

- 月白色的渐变背景将清新、淡雅的韵味渲染得淋漓尽致。
- 玫瑰粉色的产品外观给人一种艳丽、娇艳的视觉感受，极易吸引女性消费者关注。

CMYK: 21,9,10,0
CMYK: 16,69,5,0
CMYK: 47,13,94,0

推荐色彩搭配

C: 18	C: 18	C: 51	C: 13	C: 13	C: 79	C: 17	C: 24	C: 64
M: 77	M: 7	M: 14	M: 31	M: 95	M: 67	M: 85	M: 40	M: 72
Y: 9	Y: 8	Y: 82	Y: 0	Y: 74	Y: 40	Y: 53	Y: 0	Y: 77
K: 0	K: 0	K: 0	K: 0	K: 0	K: 2	K: 0	K: 0	K: 33

该海报中的吸尘器经过的地方可以轻易地将文字擦除，直观地体现出吸尘器的去污能力，自然能够获得消费者的信任。

色彩点评

- 灰黑色的背景体现出海报主题的严肃性，有利于获得观者信任。
- 象牙白色的文字与深色背景明度对比分明，拉开与背景的距离，有利于突出文字。

CMYK: 80,76,67,43
CMYK: 30,22,25,0
CMYK: 48,100,90,21

推荐色彩搭配

C: 23	C: 31	C: 34	C: 88	C: 20	C: 81	C: 24	C: 81	C: 21
M: 96	M: 34	M: 24	M: 85	M: 16	M: 67	M: 44	M: 76	M: 100
Y: 97	Y: 65	Y: 21	Y: 82	Y: 46	Y: 11	Y: 92	Y: 74	Y: 75
K: 0	K: 0	K: 0	K: 73	K: 0	K: 0	K: 0	K: 54	K: 0

创意分析

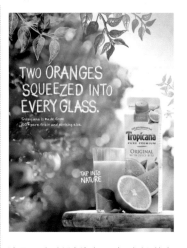

排列规整的美妆产品与文字介绍，可让人快速了解母亲节的海报主题，并向消费者发出关心母亲的呼唤。

各式各样的巧克力产品展现在消费者面前充满诱惑力，可让人直观地领略到产品的造型，进而产生喜爱之情。

这是一幅橙汁海报，杯中橙黄色的橙汁色泽浓郁，切开的橙子新鲜、饱满，整个画面都在向消费者强调果汁的天然、新鲜、用料十足。

佳作欣赏

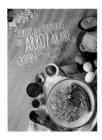
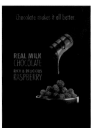
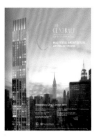

6.2.2　极限夸张法

极限夸张是商业海报常用的设计方式，就是将产品的某一特点极限夸大，以确定产品的诉求。例如要体现产品的"辣"，那么就可以根据"辣"这个诉求进行想象，最"辣"能出现什么后果。夸张是在一般中求新奇变化，通过虚构把对象的特点和个性中美的方面进行夸大，给予人们一种全新的视觉感受。夸张可分为艺术夸张和事实夸张两种类型。

这是一幅以丝袜为主题的海报设计作品，画面中的女人穿着蓝色的丝袜，并且有六条腿。这样夸张的造型，会让人印象深刻，暗示消费者丝袜穿着舒适，恨不得多生几条腿。

色彩点评

- 该海报以蓝灰色作为主色调，整体给人一种冰凉、清爽的感觉。
- 在蓝灰色背景的衬托下，人物显得格外突出。
- 人物穿着橘黄色上衣，与画面形成冷暖对比，使整个画面色彩更加丰富、饱满。

CMYK: 27,8,19,0
CMYK: 9,62,57,0
CMYK: 81,39,26,0

111

推荐色彩搭配

C: 27	C: 89	C: 18
M: 8	M: 62	M: 40
Y: 19	Y: 46	Y: 34
K: 0	K: 4	K: 0

C: 62	C: 25	C: 0
M: 25	M: 86	M: 18
Y: 31	Y: 68	Y: 14
K: 0	K: 0	K: 0

C: 62	C: 91	C: 18
M: 25	M: 84	M: 40
Y: 31	Y: 78	Y: 34
K: 0	K: 68	K: 0

在该海报中，蜿蜒迂回的河流最终汇入咖啡杯中，暗示着咖啡的浓郁以及口感的与众不同，以吸引消费者购买品尝。

色彩点评

- 昏黄的天空与森林构成一幅黄昏画卷，给人一种壮观、广阔的视觉感受。
- 白色的咖啡杯在暗色背景的衬托下极其醒目，具有较强的记忆点。

CMYK: 10,25,60,0
CMYK: 47,74,100,12
CMYK: 10,7,7,0
CMYK: 91,86,84,76

推荐色彩搭配

C: 17	C: 10	C: 67
M: 40	M: 7	M: 50
Y: 62	Y: 7	Y: 100
K: 0	K: 0	K: 9

C: 16	C: 8	C: 94
M: 45	M: 19	M: 93
Y: 62	Y: 49	Y: 42
K: 0	K: 0	K: 9

C: 43	C: 90	C: 7
M: 60	M: 86	M: 13
Y: 76	Y: 84	Y: 51
K: 1	K: 75	K: 0

该海报中夸张化地展示了吸油烟机的威力，能将相隔较远房屋的烟尘吸走，广告视觉效果极强。

色彩点评

- 卡其色的建筑外墙色彩明度较低，整体氛围较为安静。
- 橘红色的火光形成紧张、动荡的视觉体验，增强了画面的冲击力。

CMYK: 27,28,41,0
CMYK: 7,75,75,0
CMYK: 47,44,46,0

推荐色彩搭配

C: 31	C: 11	C: 40	C: 15	C: 11	C: 30	C: 65	C: 85	C: 13
M: 46	M: 18	M: 21	M: 83	M: 8	M: 39	M: 62	M: 51	M: 21
Y: 53	Y: 30	Y: 75	Y: 78	Y: 18	Y: 54	Y: 62	Y: 8	Y: 36
K: 0	K: 0	K: 0	K: 0	K: 0	K: 0	K: 10	K: 0	K: 0

该海报中巨大的啤酒杯屹立在高楼大厦间，展现出虚幻、奇异的视觉效果，令人印象深刻。

色彩点评

- 建筑以棕色与琥珀色为主色，奠定了画面温暖、沉厚的调性，给人留下温馨、和煦的印象。
- 金黄色的啤酒提升了画面的明度，色彩鲜明、浓郁，给人一种阳光、明快的感觉。
- 灰蓝色的天空澄净、柔和，同时与暖色调色彩形成冷暖对比，丰富了画面的视觉效果。

CMYK: 69,41,27,0
CMYK: 5,1,1,0
CMYK: 25,63,65,0
CMYK: 6,19,83,0

推荐色彩搭配

C: 33	C: 36	C: 52	C: 12	C: 10	C: 79	C: 66	C: 19	C: 49
M: 57	M: 17	M: 42	M: 56	M: 35	M: 60	M: 38	M: 16	M: 36
Y: 74	Y: 11	Y: 76	Y: 86	Y: 88	Y: 67	Y: 27	Y: 15	Y: 53
K: 0	K: 0	K: 0	K: 0	K: 0	K: 18	K: 0	K: 0	K: 0

海报中人物结冰的面部视觉效果极为夸张，搭配上白色调的配色，整体给人一种寒冷、冰爽的感觉，从而能够感受到产品的特性。

海报中撕扯开的脚部皮肤给人一种疼痛、残忍的感觉，用以吸引消费者的注意力。而暴露的产品让人联想到鞋子的舒适。

男孩小腿处的痕迹夸张地表现出产品对促进生长卓有成效，吸引消费者进行尝试。

佳作欣赏

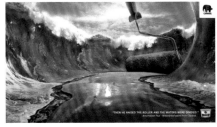

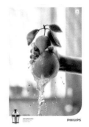

6.2.3　对比法

对比法是将商业海报中描绘的各种事物加以直接对比，通过差别强调产品的性能和特点。对比手法的运用，不仅能够增强海报主题的表现力，而且还饱含情趣，可以增强商业海报的感染力。

该海报中的斑马身体有一小部分为白色，与花纹部分对比强烈，通过这样的对比体现出产品去污能力非常强。

色彩点评

- 海报以淡青色为背景色，整个版面清爽、干净。
- 整幅海报配色简单，仅以斑马吸引人的注意力。
- 画面属于中明度色彩，色调轻柔，视觉效果舒适。

CMYK: 32,11,15,0
CMYK: 5,4,5,0
CMYK: 77,78,77,56

推荐色彩搭配

C: 63	C: 8	C: 70
M: 45	M: 6	M: 74
Y: 40	Y: 4	Y: 84
K: 0	K: 0	K: 49

C: 39	C: 16	C: 80
M: 16	M: 19	M: 57
Y: 19	Y: 19	Y: 60
K: 0	K: 0	K: 10

C: 47	C: 19	C: 92
M: 19	M: 6	M: 88
Y: 26	Y: 10	Y: 88
K: 0	K: 0	K: 79

该海报中的胃部通过冷暖不同的色彩被分割为两个截然不同的部分，肆虐的火山与安静的天空两者动静对比分明，具有强烈的视觉冲击力。

色彩点评

- 沙色的沙漠与灰白色的冰原形成极致的对比，冲突感强烈，画面富有冲击力。
- 红色与黑色构成的火山与深蓝色的天空对比鲜明，火热、干燥与宁静、幽冷形成极端碰撞。

CMYK: 18,13,8,0
CMYK: 93,82,22,0
CMYK: 92,100,71,65
CMYK: 14,91,99,0
CMYK: 18,22,44,0

推荐色彩搭配

C: 17	C: 95	C: 82
M: 12	M: 97	M: 67
Y: 13	Y: 70	Y: 14
K: 0	K: 63	K: 0

C: 91	C: 15	C: 5
M: 63	M: 21	M: 57
Y: 28	Y: 42	Y: 51
K: 0	K: 0	K: 0

C: 11	C: 29	C: 96
M: 34	M: 86	M: 89
Y: 87	Y: 87	Y: 46
K: 0	K: 0	K: 12

该海报的左右两个版面中主人公的行为形成鲜明的对比，在没有空调的环境中主人公的脾气非常暴躁，以显示空调带给人的舒适与惬意。

色彩点评

- 背景以亮灰色与灰色为主色，刻画出画面的空间透视感。
- 人物的油绿色皮肤与深紫色服饰形成对比色对比，极具视觉冲击力。

CMYK: 6,7,6,0
CMYK: 17,12,15,0
CMYK: 71,12,80,0
CMYK: 67,71,22,0

推荐色彩搭配

C: 12	C: 73	C: 57	C: 63	C: 45	C: 7	C: 54	C: 84	C: 16
M: 10	M: 47	M: 98	M: 40	M: 20	M: 15	M: 19	M: 93	M: 38
Y: 10	Y: 4	Y: 24	Y: 82	Y: 17	Y: 21	Y: 51	Y: 53	Y: 34
K: 0	K: 0	K: 0	K: 1	K: 0	K: 0	K: 0	K: 26	K: 0

该海报中游刃有余地演奏钢琴的人物与左侧的发动机构成异质同构，说明两者具有相同的特质，暗示观者清洁发动机的重要性，因为干净的发动机发出的声音犹如音乐的旋律一般动听。

色彩点评

- 背景以明黄色与艳蓝色两种对比色进行组合，形成强烈的视觉冲击力。
- 深色的发动机和棕色的钢琴与背景色彩对比鲜明，使画面色彩更具层次感。

CMYK: 4,33,85,0
CMYK: 86,52,8,0
CMYK: 85,74,57,23
CMYK: 46,51,53,0

推荐色彩搭配

C: 80	C: 6	C: 76	C: 0	C: 68	C: 34	C: 59	C: 39	C: 18
M: 44	M: 7	M: 65	M: 63	M: 8	M: 22	M: 0	M: 15	M: 46
Y: 0	Y: 69	Y: 54	Y: 90	Y: 24	Y: 43	Y: 6	Y: 12	Y: 96
K: 0	K: 0	K: 10	K: 0	K: 0	K: 0	K: 0	K: 0	K: 0

创意分析

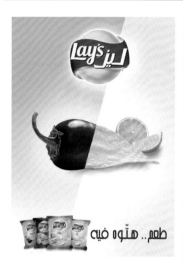 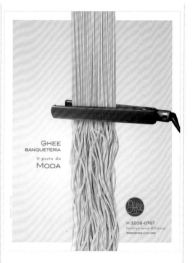

画面左侧的辣椒与右侧的薯片构成异质同构,以此说明薯片的辛辣口感,给消费者带来视觉与心理的双重刺激。	夹板将主体物分割为蜷曲与笔直的两部分,两部分对比鲜明,充满吸引力。	洁净、干燥的瓷砖和不锈钢过滤网与空杯子的对比展示出产品的吸水效果,由此可见产品的吸水能力非比寻常。

佳作欣赏

6.2.4 拟人法

拟人法是根据想象把物比作人,把没有生命的物品描写成有生命的物品。拟人法可以通过人的某些可笑的形态、外貌、行为等,非常有喜感的表现体现出创意的观点。

在该海报中，啤酒像人一样穿着蓝色斗篷，翻飞的斗篷像是在战斗，虽然没有五官，但通过强大的气场观者仍能感受到侠者气概。

色彩点评

■ 海报色彩浓郁，蓝色搭配红色和黄色，色调鲜明、华丽，仿佛是一幅油画。

■ 画面中的黄色和红色面积较大，色调温暖、华丽。

■ 产品后侧淡黄色的背景，颜色明度高，具有很强的吸引力，自然可将观者的目光吸引到产品名称的位置。

CMYK: 5,16,56,0
CMYK: 0,72,80,0
CMYK: 20,100,100,0
CMYK: 99,81,40,4

推荐色彩搭配

C: 4	C: 41	C: 94
M: 9	M: 100	M: 90
Y: 46	Y: 100	Y: 83
K: 0	K: 8	K: 76

C: 89	C: 19	C: 0
M: 60	M: 28	M: 91
Y: 31	Y: 73	Y: 84
K: 0	K: 0	K: 0

C: 6	C: 0	C: 94
M: 30	M: 80	M: 77
Y: 75	Y: 87	Y: 60
K: 0	K: 0	K: 32

该海报将糖果拟人化，炯炯有神的眼睛与活灵活现的神情，都会令人乐不可支。

色彩点评

■ 紫色调的背景呈现出神秘、奇异的视觉效果。

■ 橘粉色的皮肤使主体元素更加生动、鲜活、形象。

CMYK: 9,15,22,0
CMYK: 19,48,47,0
CMYK: 63,81,45,4

推荐色彩搭配

C: 9	C: 20	C: 44
M: 18	M: 64	M: 39
Y: 25	Y: 23	Y: 9
K: 0	K: 0	K: 0

C: 74	C: 18	C: 70
M: 99	M: 47	M: 36
Y: 57	Y: 46	Y: 36
K: 34	K: 0	K: 0

C: 10	C: 72	C: 7
M: 36	M: 71	M: 11
Y: 2	Y: 26	Y: 18
K: 0	K: 0	K: 0

该海报中拟人化的耳朵设计使其哈哈大笑的神态栩栩如生，赋予画面极强的生命力，极具神采与吸引力。

色彩点评

- 淡褐色皮肤色彩纯度较低，形成柔和、自然的视觉效果。
- 青蓝色的视觉元素在低纯度背景的烘托下更加引人注目。

CMYK: 23,33,26,0
CMYK: 42,56,69,0
CMYK: 87,56,13,0
CMYK: 24,58,92,0

推荐色彩搭配

C: 21	C: 64	C: 27	C: 19	C: 56	C: 93	C: 8	C: 93	C: 56
M: 27	M: 77	M: 55	M: 17	M: 98	M: 88	M: 16	M: 71	M: 78
Y: 19	Y: 84	Y: 85	Y: 33	Y: 100	Y: 89	Y: 10	Y: 16	Y: 96
K: 0	K: 44	K: 0	K: 0	K: 48	K: 80	K: 0	K: 0	K: 32

该海报中拟人化的饼干在努力抵抗牙齿的咀嚼，展示出顽强不屈的坚强意志，从而更加体现出人的品性，充满灵动而鲜活的气息。

色彩点评

- 白色与青色作为画面主色，形成清爽、简约的视觉效果。
- 橙色作为点缀，丰富了画面的色彩，使画面更加温暖、绚丽。

CMYK: 64,3,44,0
CMYK: 0,0,0,0
CMYK: 4,81,87,0
CMYK: 91,86,85,76

推荐色彩搭配

C: 44	C: 6	C: 59	C: 64	C: 79	C: 13	C: 4	C: 5	C: 89
M: 0	M: 46	M: 71	M: 3	M: 77	M: 25	M: 36	M: 27	M: 53
Y: 20	Y: 88	Y: 100	Y: 44	Y: 12	Y: 34	Y: 83	Y: 28	Y: 61
K: 0	K: 0	K: 31	K: 0	K: 0	K: 0	K: 0	K: 0	K: 8

创意分析

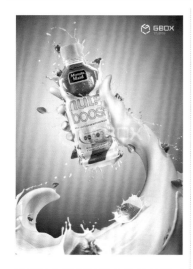

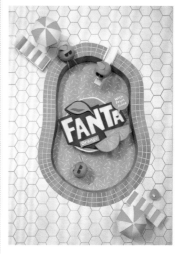

流淌的牛奶经过拟人化处理后形成手臂的造型，紧握产品说明其中牛奶的成分比重较大，富含营养。

在该海报中将商品拟人化，让它们躺在沙滩躺椅上，仿佛一起在海边度假，给人一种快乐、放松的感觉。

画面中的橙子戴着墨镜在远处开派对，给人一种欢乐、兴奋的感觉。

佳作欣赏

 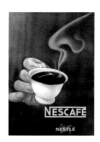 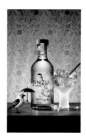

6.2.5　比喻法

　　比喻法是利用不同事物之间的某些相似之处，用一种事物来比拟另一种事物。比喻的创意方式一般由三部分组成，即本体（被比喻的事物）、喻体（作比拟的事物）和比喻词（相似点）。通常比喻的本体和喻体没有直接联系，但是二者在某一点上与画面主体相同，所以可以借题发挥，进行比喻。

该海报中的水果被描绘成细菌形状，给人一种如果不清洗，细菌就会被吃到肚子里的感觉。

色彩点评

- 该海报采用中纯度色彩，整体色调柔和、含蓄，给人一种舒适的视觉感受。
- 画面中红色、紫色的真菌颜色鲜艳，在画面中格外突出。
- 背景中窗外的光线，为画面增添了温暖的气息，与细菌给人的紧张感形成了鲜明的对比。

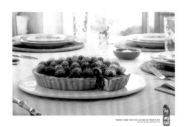

CMYK: 10,7,7,0
CMYK: 19,35,44,0
CMYK: 36,82,35,0
CMYK: 63,59,30,0

推荐色彩搭配

C: 69	C: 11	C: 50	C: 41	C: 14	C: 33	C: 35	C: 24	C: 76
M: 59	M: 8	M: 98	M: 100	M: 12	M: 61	M: 83	M: 18	M: 81
Y: 38	Y: 7	Y: 84	Y: 72	Y: 21	Y: 24	Y: 55	Y: 17	Y: 56
K: 0	K: 0	K: 27	K: 4	K: 0	K: 0	K: 0	K: 0	K: 22

在该海报中，喉咙处的肿痛被比喻成"攻击"的手，让人感同身受，从而产生焦虑不安的情绪，以促使患者购药医治。

色彩点评

- 采用大面积的暗红色表现口腔内的环境，将其刻画得形象、真实，具有较强的代入感。
- 洁净的牙齿与白色文字提升了整体画面的明度，给人带来明快、活跃的气息。

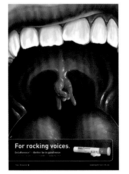

CMYK: 46,93,79,13
CMYK: 4,0,2,0
CMYK: 79,32,96,0

推荐色彩搭配

C: 22	C: 9	C: 29	C: 86	C: 1	C: 23	C: 80	C: 56	C: 16
M: 98	M: 14	M: 21	M: 60	M: 1	M: 69	M: 63	M: 100	M: 11
Y: 34	Y: 23	Y: 16	Y: 100	Y: 1	Y: 36	Y: 62	Y: 73	Y: 22
K: 0	K: 0	K: 0	K: 38	K: 0	K: 0	K: 18	K: 36	K: 0

该海报中祥和、静谧的田园风光被放置在衣裙中，体现出酒店服务会带来舒适、宜人、惬意的体验，以吸引顾客的目光。

色彩点评

- 绿意盎然的山野景致令人陶醉，给人留下生机满满、清新、自然的印象。
- 灰色的渐变背景既丰富了视觉效果，又不会使观者目光脱离主体物。

CMYK: 28,18,19,0
CMYK: 62,44,93,2
CMYK: 89,84,86,75

推荐色彩搭配

C: 41	C: 48	C: 1
M: 28	M: 32	M: 1
Y: 27	Y: 88	Y: 2
K: 0	K: 0	K: 0

C: 73	C: 63	C: 47
M: 63	M: 51	M: 100
Y: 57	Y: 78	Y: 100
K: 11	K: 5	K: 21

C: 44	C: 84	C: 32
M: 8	M: 64	M: 9
Y: 89	Y: 100	Y: 11
K: 0	K: 49	K: 0

该海报中使用乐谱指代蜿蜒迂回的道路，说明驾驶的路程如同乐谱一般流畅，引人徜徉并陶醉其中。

色彩点评

- 卡其色的背景色呈现出陈旧、复古的格调，使画面更具时代感。
- 黑色的乐谱曲线给人以韵律感与流畅感，带来舒适、流畅、自然的视觉感受。

CMYK: 15,21,37,0
CMYK: 78,77,81,59
CMYK: 20,93,73,0

推荐色彩搭配

C: 58	C: 12	C: 29
M: 68	M: 9	M: 47
Y: 83	Y: 9	Y: 43
K: 23	K: 0	K: 0

C: 29	C: 36	C: 89
M: 36	M: 22	M: 84
Y: 47	Y: 0	Y: 85
K: 0	K: 0	K: 75

C: 13	C: 47	C: 73
M: 16	M: 58	M: 65
Y: 31	Y: 76	Y: 70
K: 0	K: 2	K: 25

酸奶拼凑成蜂巢的造型，暗示产品中蜂蜜含量较高，并且纯粹而天然，足以以假乱真吸引蜜蜂。

画面中伸出的舌头犹如一团乱麻难以分解，说明语言不通对交流产生的影响，以刺激观者产生学习语言的冲动。

在该海报中，西兰花被比喻成巫师的扫把，并与插画结合在一起，给人一种新奇、另类的视觉感受。

6.2.6 联想法

联想法是因一事物而想起与之有关事物的思维活动。联想的创意方法是从心理角度出发，在审美对象上看到与自己相关的经历，并与创意本身融合为一体，在产生联想过程中引发美感与共鸣。

这是一幅文具主题海报，马克笔上绘制着学生穿着学士服的图案，让人联想到使用这款马克笔可以金榜题名。

色彩点评

- 该海报以浅卡其色为主色调，暖色调的配色给人一种温馨、舒适的感觉。
- 该海报以蓝色为点缀色。高纯度的蓝色在淡黄色衬托下，色彩鲜明、纯粹，极具吸引力。
- 画面深灰色部分使画面更显沉着、稳重。

CMYK: 5,8,19,0
CMYK: 100,89,0,0
CMYK: 83,74,68,41
CMYK: 20,15,15,0

推荐色彩搭配

C: 41	C: 95	C: 12	C: 2	C: 45	C: 72	C: 15	C: 7	C: 100
M: 36	M: 82	M: 14	M: 8	M: 37	M: 62	M: 17	M: 8	M: 100
Y: 42	Y: 0	Y: 29	Y: 25	Y: 33	Y: 57	Y: 26	Y: 14	Y: 61
K: 0	K: 0	K: 0	K: 0	K: 0	K: 10	K: 0	K: 0	K: 24

该海报中伸出的兽爪中托举着弱小的小鹿，令人联想到豹子虎视眈眈地盯着猎物的目光，整体充斥着危险、神秘、紧张不安的气息。

色彩点评

- 画面中心的明度在四周的暗角设计衬托下更加醒目、明亮，使中心主体物更加突出。
- 暗黄色的动物毛皮给人一种温暖、厚重之感，让人心生安心、信任的感觉。

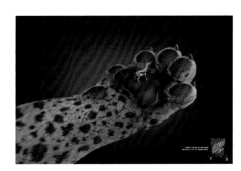

CMYK: 59,77,100,40
CMYK: 33,58,100,0
CMYK: 37,76,100,2

推荐色彩搭配

C: 71	C: 5	C: 40	C: 40	C: 6	C: 67	C: 90	C: 26	C: 37
M: 82	M: 4	M: 62	M: 50	M: 3	M: 72	M: 81	M: 37	M: 68
Y: 94	Y: 4	Y: 100	Y: 87	Y: 31	Y: 89	Y: 15	Y: 63	Y: 94
K: 63	K: 0	K: 1	K: 0	K: 0	K: 43	K: 0	K: 0	K: 1

在该海报中，咖啡的气泡与咖啡组合成闹钟的造型，顺理成章地让人想象到饮用咖啡可以实现对时间的把控，在观者心中留下深刻印象。

色彩点评

- 原木色的桌面增添了温馨、亲切的居家气息，强化了海报的亲和力。
- 红色鲜艳夺目，使画面更显热情、亮丽。

CMYK: 40,58,69,0
CMYK: 12,95,91,0
CMYK: 0,0,0,0
CMYK: 89,84,85,75

推荐色彩搭配

C: 16	C: 29	C: 74		C: 23	C: 45	C: 25		C: 28	C: 89	C: 14
M: 98	M: 33	M: 66		M: 31	M: 100	M: 14		M: 100	M: 79	M: 12
Y: 96	Y: 41	Y: 69		Y: 47	Y: 100	Y: 4		Y: 100	Y: 50	Y: 11
K: 0	K: 0	K: 27		K: 0	K: 14	K: 0		K: 0	K: 16	K: 0

该海报中的聚光灯照在拟人化的玉米之上，柔顺的"头发"让人联想到使用洗发露产品后可以使头发柔顺、自然，甚至带来万众瞩目的效果。

色彩点评

- 画面中央的高亮区域与周围的黑暗明暗对比分明，将观者目光锁定在中心。
- 灰白色的产品外观对比深色背景，较为鲜明、醒目。

CMYK: 91,80,92,75
CMYK: 67,22,86,0
CMYK: 36,49,68,0
CMYK: 19,8,12,0

推荐色彩搭配

C: 92	C: 5	C: 50		C: 29	C: 100	C: 32		C: 46	C: 87	C: 23
M: 79	M: 9	M: 9		M: 1	M: 99	M: 48		M: 14	M: 64	M: 7
Y: 92	Y: 39	Y: 67		Y: 73	Y: 54	Y: 70		Y: 85	Y: 100	Y: 5
K: 74	K: 0	K: 0		K: 0	K: 26	K: 0		K: 0	K: 50	K: 0

创意分析

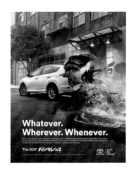

画面中的人物持桨冲出汽车的后备箱，给观者留下汽车功能强大、空间充裕的印象，可以为消费者提供多种便捷的服务。

在该海报中，远处的冰山和近处的沙滩都是度假常去的地方，仿佛暗示消费者喝啤酒一样能够让人心情愉悦、放松。

画面中茂密的森林并没有路，但是画面左下角的导航却显示有路，可使人联想到导航的智能和汽车优秀的性能。

佳作欣赏

6.2.7　幽默法

幽默法是将创意点通过风趣、搞笑的方式展现出来，从而引人发笑，并且引人思考。采用幽默创意法，需要细致入微地观察生活，将人物的性格、外貌和举止的某些可笑的特征表现出来。

这是一幅胃药主题海报，画面中纷飞的泡泡和孩子的表情，都在暗示女人在弯腰的时候发生了尴尬的事情，通过这种俏皮、幽默的创意，让人会心一笑。商品位于海报的右下角，通过广告语告诉消费者胃药能帮你缓解消化不良，避免这种令人尴尬万分的事情发生。

色彩点评

■ 海报色彩温和，通过真实场景还原了"尴尬时刻"。

■ 红色衣着的女人在整个场景中色彩极为艳丽，所以能够瞬间吸引人的注意力。

■ 画面通过明暗的对比，空间层次感极强，画面真实且具有代入感。

CMYK: 37,42,51,0
CMYK: 22,13,13,0
CMYK: 26,21,31,0
CMYK: 31,75,60,0
CMYK: 63,13,31,0

推荐色彩搭配

C: 38 C: 23 C: 40
M: 81 M: 16 M: 43
Y: 69 Y: 11 Y: 50
K: 1 K: 0 K: 0

C: 41 C: 42 C: 74
M: 22 M: 36 M: 66
Y: 27 Y: 35 Y: 82
K: 0 K: 0 K: 38

C: 54 C: 25 C: 69
M: 8 M: 75 M: 66
Y: 23 Y: 57 Y: 68
K: 0 K: 0 K: 22

牙齿中的食物残渣面对漱口水时忐忑不安的神态令人啼笑皆非，让人想象到漱口水的有效性。

色彩点评

■ 青绿色的瓶身纯净、剔透，给人一种清新、澄明的感觉，暗示产品的清凉口感。

■ 暗红色的口腔环境与青绿色形成极致的互补色对比，带来强烈的视觉冲击力。

CMYK: 32,71,66,0
CMYK: 11,6,9,0
CMYK: 22,0,41,0
CMYK: 66,4,27,0

推荐色彩搭配

C: 88 C: 41 C: 56
M: 51 M: 21 M: 95
Y: 52 Y: 27 Y: 100
K: 2 K: 0 K: 47

C: 35 C: 8 C: 40
M: 14 M: 36 M: 73
Y: 18 Y: 37 Y: 78
K: 0 K: 0 K: 2

C: 19 C: 18 C: 93
M: 11 M: 58 M: 77
Y: 44 Y: 51 Y: 78
K: 0 K: 0 K: 62

画面中卡通化的人物大快朵颐的动作与身体中闲庭信步的细胞姿态截然不同，使人倍感亲切、风趣。

色彩点评

- 深红色的背景与产品包装相互呼应，十分吸睛、醒目。
- 钛白色的人物形象与深红色背景层次分明，使画面更加清爽、柔和。

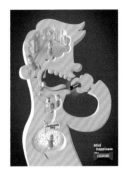

CMYK: 45,100,100,15
CMYK: 13,18,22,0
CMYK: 3,51,32,0

推荐色彩搭配								

C: 2	C: 54	C: 73	C: 32	C: 21	C: 59	C: 27	C: 43	C: 15
M: 20	M: 100	M: 87	M: 98	M: 11	M: 67	M: 24	M: 100	M: 69
Y: 27	Y: 100	Y: 93	Y: 100	Y: 8	Y: 57	Y: 28	Y: 100	Y: 88
K: 0	K: 44	K: 69	K: 1	K: 0	K: 7	K: 0	K: 12	K: 0

在该海报中，人物面对狂吠的狗惊慌失措的神情诙谐、风趣，狗尾巴变为拳头约束狗的动作，体现出动物训练课程的重要性。广告效果令人拍案叫绝。

色彩点评

- 灰蓝色的天空与驼色的地面冷暖对比鲜明，使画面极具冲击力。
- 琥珀色的树叶增添了秋日的气息，给人一种和煦、悠闲的感觉。

CMYK: 57,31,26,0
CMYK: 8,9,15,0
CMYK: 56,43,100,1
CMYK: 13,75,86,0
CMYK: 81,78,38,2

推荐色彩搭配								

C: 23	C: 15	C: 72	C: 10	C: 6	C: 75	C: 7	C: 70	C: 35
M: 7	M: 46	M: 49	M: 80	M: 20	M: 50	M: 9	M: 62	M: 96
Y: 10	Y: 58	Y: 100	Y: 100	Y: 54	Y: 37	Y: 16	Y: 24	Y: 100
K: 0	K: 0	K: 9	K: 0	K: 0	K: 0	K: 0	K: 0	K: 2

创意分析

画面中拟人化食物的对话赋予其情感，使画面气氛更加温馨、幽默风趣。	人物服饰上的拟人化图案的目光都在注视着手中的冰激凌，给人一种趣味十足的感觉。	房屋的窗户构成五官的形状，口含鲜花给人饥饿难耐的印象，仿佛要迫不及待地进食，极易激发人的好奇心。

佳作欣赏

6.2.8　情感运用法

　　情感运用法是更能与观者产生共鸣的一种创意方法。即创意以美好的感情为基础，获得以情动人的艺术效果，发挥艺术感染人的作用。情感运用法常以亲情、爱情、友情、回忆、怀旧作为创意点，以迅速抓住人心。

这是一幅关爱儿童的海报设计作品。画面中的孩子眼神清澈，嘴部的卡通鳄鱼造型和面部缺陷相结合，通过强烈的反差，吸引观者的注意力并激发保护欲，从而投身于公益事业。

色彩点评

- 整个画面色彩纯度对比鲜明，人物部分采用低纯度，而卡通鳄鱼部分为高纯度，所以更突出。
- 黄色和黄绿色为类似色搭配，给人一种活泼、可爱的感觉。
- 人物部分明度相对较低，透着压抑感，通过孩子清澈的眼神，让人心生怜悯。

CMYK: 21,29,33,0
CMYK: 15,20,79,0
CMYK: 46,20,79,0
CMYK: 11,10,6,0

129

<hr>

推荐色彩搭配

C: 40	C: 18	C: 45
M: 44	M: 25	M: 18
Y: 53	Y: 24	Y: 80
K: 0	K: 0	K: 0

C: 14	C: 15	C: 55
M: 28	M: 13	M: 47
Y: 76	Y: 9	Y: 41
K: 0	K: 0	K: 0

C: 74	C: 12	C: 28
M: 83	M: 13	M: 10
Y: 89	Y: 61	Y: 37
K: 66	K: 0	K: 0

<hr>

这是一幅情人节促销主题的海报作品，镜框装裱着绚丽盛放的玫瑰，洋溢着浪漫、甜蜜的节日气息。

色彩点评

- 画面以草莓红作为主色调，呈现出甜蜜、浪漫的视觉效果。
- 鲜红的玫瑰花热烈、娇艳，极具视觉吸引力。
- 白色文字的运用减轻了大面积红色调带来的视觉疲劳与烦躁感，使画面更加清爽、惬意。

CMYK: 10,85,49,0
CMYK: 22,100,98,0
CMYK: 0,3,0,0
CMYK: 77,35,100,0

<hr>

推荐色彩搭配

C: 43	C: 2	C: 72
M: 100	M: 49	M: 64
Y: 100	Y: 28	Y: 61
K: 11	K: 0	K: 14

C: 2	C: 11	C: 2
M: 46	M: 88	M: 1
Y: 29	Y: 54	Y: 0
K: 0	K: 0	K: 0

C: 44	C: 11	C: 58
M: 20	M: 81	M: 99
Y: 83	Y: 40	Y: 100
K: 0	K: 0	K: 52

海报中的圣诞老人满载而归为观者送来礼物，画面弥漫着圣诞节的欢快、热闹的节日气息，足以触动观者内心。

色彩点评

- 灰蓝色的天空与淡紫色的云霞为观者带来梦幻、唯美的视觉体验。
- 红色文字与圣诞老人将热烈、欢快的气氛点燃，让人沉浸其中、心生喜悦。

CMYK: 53,33,13,0
CMYK: 32,38,16,0
CMYK: 4,9,13,0
CMYK: 19,95,100,0

推荐色彩搭配

C: 34	C: 15	C: 28	C: 78	C: 20	C: 13	C: 56	C: 5	C: 16
M: 91	M: 22	M: 3	M: 63	M: 24	M: 66	M: 45	M: 5	M: 90
Y: 85	Y: 19	Y: 57	Y: 40	Y: 11	Y: 84	Y: 100	Y: 2	Y: 96
K: 1	K: 0	K: 0	K: 1	K: 0	K: 0	K: 2	K: 0	K: 0

该海报中玫瑰与香槟的结合，将沉醉、迷人、浪漫的气息表露无遗，能够促使观者对产品产生喜爱之情。

色彩点评

- 低明度的黑色背景营造出神秘、危险的氛围，给人深刻印象。
- 绽放的绯红色玫瑰浪漫、迷人，在黑色背景的衬托下更加吸睛。

CMYK: 90,86,83,74
CMYK: 22,100,87,0
CMYK: 0,0,0,0
CMYK: 67,32,100,0

推荐色彩搭配

C: 90	C: 36	C: 10	C: 29	C: 72	C: 6	C: 13	C: 14	C: 52
M: 86	M: 100	M: 9	M: 100	M: 44	M: 10	M: 99	M: 13	M: 39
Y: 83	Y: 100	Y: 34	Y: 98	Y: 100	Y: 0	Y: 77	Y: 10	Y: 8
K: 74	K: 3	K: 0	K: 0	K: 4	K: 0	K: 0	K: 0	K: 0

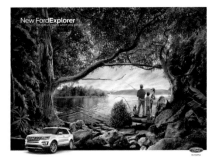 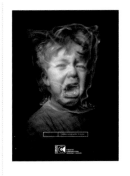

海报中一家人其乐融融的场景能够触及观者内心，建立消费者对品牌的好感，并认可该汽车品牌。

这是一幅乐高玩具主题的商业海报设计，调皮的孩子在犯了错后还面带微笑，原来是通过乐高玩具弥补过错后，反而有了加分的效果。通过这样的创意，体现了"创造力是一切，有了创造力，一切都可以被原谅"的主题。

画面中的孩子通过哭闹的表情表达了对吸二手烟的不满。

佳作欣赏

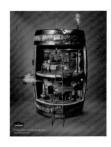 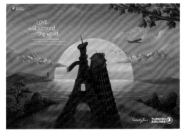 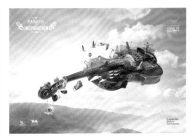

6.2.9 悬念安排法

悬念安排法在表现手法上不是直接表达，而是故弄玄虚，画面产生紧张、惊险、刺激的氛围。这种方式更能激发观者的好奇心理，想一探究竟。

画面中描绘了人伸手摘取挂在树上的啤酒，一条蛇顺势爬到手上，暗示啤酒好喝就算有危险也要取下来。

色彩点评

- 该作品以绿色作为主色调，在这里绿色给人一种森冷、不祥的感觉。
- 红色作为点缀色，与绿色形成互补色，让原本低沉的色调多了几分活力。
- 天空由粉色与绿色两种不同色调分割为两部分，通过颜色对比形成不安、忐忑的视觉效果。

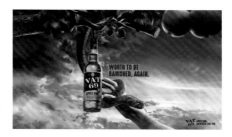

CMYK: 80,58,66,15
CMYK: 28,53,34,0
CMYK: 43,91,73,6
CMYK: 56,18,100,0

推荐色彩搭配

C: 40	C: 9	C: 87	C: 78	C: 9	C: 62	C: 21	C: 43	C: 29
M: 62	M: 3	M: 78	M: 58	M: 28	M: 71	M: 26	M: 58	M: 18
Y: 44	Y: 11	Y: 60	Y: 63	Y: 12	Y: 73	Y: 63	Y: 88	Y: 35
K: 0	K: 0	K: 31	K: 13	K: 0	K: 26	K: 0	K: 1	K: 0

该画面所展现的高尔夫球即将落入洞中的场景定格，极易让人产生想要见证事件发展的想法。

色彩点评

- 狭小的视野黑暗、安静，带来未知、好奇的情绪体验。
- 晴朗澄净的天空在黑暗的地下视野中更加明亮、洁净，给人眼前一亮的感觉。

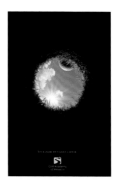

CMYK: 75,84,93,69
CMYK: 60,31,7,0
CMYK: 0,0,0,0
CMYK: 53,13,100,0

推荐色彩搭配

C: 78	C: 62	C: 17	C: 76	C: 25	C: 40	C: 54	C: 64	C: 6
M: 58	M: 46	M: 45	M: 81	M: 10	M: 17	M: 64	M: 38	M: 5
Y: 63	Y: 90	Y: 22	Y: 97	Y: 50	Y: 4	Y: 76	Y: 10	Y: 5
K: 13	K: 3	K: 0	K: 68	K: 0	K: 0	K: 10	K: 0	K: 0

倾斜的画面展现出汽车势不可挡、仿佛要冲出画面的气势，画面充满动感与不稳定感，激发观者的想象力，对场景产生联想。

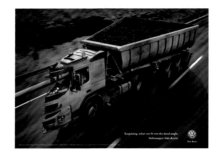

色彩点评

■ 深灰色背景使画面的氛围更显紧张、惊险，提升了海报的悬念感。

■ 姜黄色车头相比深色背景明度更高，既醒目又清晰可见，提升了画面的注目性。

CMYK: 70,65,64,17
CMYK: 31,51,80,0
CMYK: 43,54,68,0

推荐色彩搭配								

C: 33	C: 4	C: 71	C: 88	C: 43	C: 18	C: 23	C: 29	C: 100
M: 51	M: 10	M: 66	M: 56	M: 70	M: 6	M: 64	M: 33	M: 100
Y: 75	Y: 6	Y: 65	Y: 38	Y: 100	Y: 10	Y: 98	Y: 35	Y: 58
K: 0	K: 0	K: 20	K: 0	K: 5	K: 0	K: 0	K: 0	K: 20

磨碎的姜饼人饼干的惨状带来触目惊心的视觉效果，给人留下了惊险、刺激的印象，呼应了恐怖杂志的主题。

色彩点评

■ 背景采用明黄色与柠檬黄，形成自然的渐变过渡，给人一种温暖、温馨的感觉。

■ 磨碎的饼干带来惊悚、恐怖的视觉效果，与平和、温馨的气氛相悖，具有强烈的视觉冲击力。

CMYK: 5,8,40,0
CMYK: 14,33,80,0
CMYK: 45,67,98,6
CMYK: 20,95,93,0

推荐色彩搭配								

C: 61	C: 22	C: 28	C: 14	C: 75	C: 14	C: 22	C: 59	C: 19
M: 81	M: 24	M: 40	M: 22	M: 81	M: 36	M: 24	M: 66	M: 89
Y: 99	Y: 36	Y: 37	Y: 22	Y: 88	Y: 84	Y: 36	Y: 87	Y: 78
K: 47	K: 0	K: 0	K: 0	K: 65	K: 0	K: 0	K: 21	K: 0

创意分析

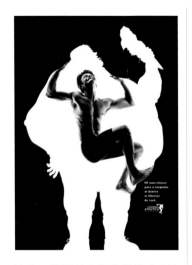

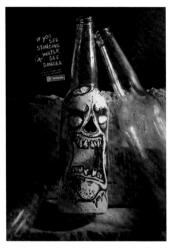

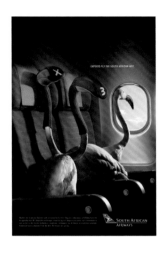

这是一幅以健身为主题的商业海报设计作品。画面中一个身材健美的男子试图冲出肥胖的身躯。

瓶身诡异的表情为海报作品增添了几丝神秘、恐怖的气息，营造出惊险、不安的环境氛围。

探头探脑的火烈鸟与周围同伴的镇定自若形成鲜明的对比，极易引起观者思考。

佳作欣赏

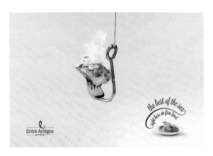

6.2.10 反常法

反常法是指打破常规，选择反向思维。例如树叶是绿的是正常的，那么将它制作成黑色的，这样它使人产生的感觉就会发生变化。这种反常的表现方法通常会在瞬间吸引人的注意力，并引发观者思考，从而留下深刻的印象。

　　正常人穿针引线都会用手，而该画面中则用脚来穿针引线，通过这种反常的举动来说明脚部的灵活性，从而暗示鞋子的舒适。

色彩点评

- 画面采用中明度色彩基调，给人一种安静、平和的视觉感受。
- 画面通过光影，产生了明暗对比，形成丰富的空间层次。
- 右下角的红色为画面增添了几分活力，在中纯度色调的衬托下格外突出。

CMYK: 45,30,45,0
CMYK: 23,30,47,0
CMYK: 27,95,77,0
CMYK: 79,82,82,67

推荐色彩搭配

C: 79	C: 34	C: 14	C: 36	C: 38	C: 71	C: 44	C: 50	C: 22
M: 64	M: 19	M: 24	M: 41	M: 22	M: 67	M: 95	M: 33	M: 24
Y: 90	Y: 31	Y: 38	Y: 58	Y: 33	Y: 91	Y: 77	Y: 49	Y: 32
K: 41	K: 0	K: 0	K: 0	K: 0	K: 40	K: 8	K: 0	K: 0

　　杂草面对除草机时面不改色的神态与正常的情境反差巨大，该海报利用与众不同的场景设计制造悬念，可以激发观者的好奇心。

色彩点评

- 咖啡色的地下世界给人一种稳定、安全的视觉感受。
- 嫩绿色的草植赋予画面鲜活的自然气息，使画面灵动而富有神采。

CMYK: 51,52,63,1
CMYK: 48,5,93,0
CMYK: 24,100,84,0
CMYK: 2,0,18,0

推荐色彩搭配

C: 38	C: 8	C: 82	C: 38	C: 2	C: 68	C: 35	C: 2	C: 65
M: 100	M: 9	M: 58	M: 0	M: 25	M: 77	M: 42	M: 5	M: 47
Y: 89	Y: 24	Y: 100	Y: 78	Y: 38	Y: 94	Y: 50	Y: 24	Y: 44
K: 4	K: 0	K: 33	K: 0	K: 0	K: 54	K: 0	K: 0	K: 0

该海报中匪夷所思的唇色具有较强的视觉感染力，给人一种疑惑、惊诧的感觉，并留下悬念，可以吸引观者深入了解产品。

色彩点评

■ 用土著黄与翠绿色分割版面，形成平稳、均衡的视觉效果。

■ 反常的唇色给人一种奇异、魔幻的视觉感受，令人印象深刻。

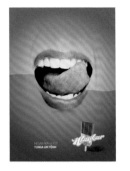

CMYK: 41,33,100,0
CMYK: 75,28,100,0
CMYK: 7,5,6,0
CMYK: 50,78,80,15

推荐色彩搭配

C: 54	C: 30	C: 88
M: 49	M: 0	M: 52
Y: 100	Y: 16	Y: 100
K: 3	K: 0	K: 22

C: 43	C: 6	C: 36
M: 54	M: 4	M: 2
Y: 57	Y: 4	Y: 66
K: 0	K: 0	K: 0

C: 35	C: 19	C: 98
M: 26	M: 33	M: 86
Y: 98	Y: 54	Y: 67
K: 0	K: 0	K: 52

该海报画面中的人物冲破海浪欣赏海洋风光，自由遨游的海底生物令人赏心悦目，给人妙趣横生的视觉体验。

色彩点评

■ 湖蓝色的海洋景致优美，呈现出清凉、清新的视觉效果。

■ 沙色地面丰富了画面色彩，使画面更加真实，更富有感染力，令观者沉浸其中。

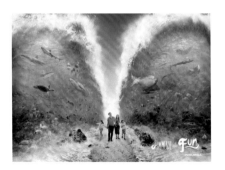

CMYK: 60,1,29,0
CMYK: 74,36,20,0
CMYK: 6,3,5,0
CMYK: 16,21,32,0

推荐色彩搭配

C: 50	C: 17	C: 94
M: 0	M: 16	M: 77
Y: 18	Y: 24	Y: 80
K: 0	K: 0	K: 63

C: 90	C: 18	C: 45
M: 61	M: 17	M: 0
Y: 30	Y: 35	Y: 17
K: 0	K: 0	K: 0

C: 23	C: 33	C: 19
M: 73	M: 0	M: 39
Y: 100	Y: 7	Y: 59
K: 0	K: 0	K: 0

创意分析

画面中的小马在草原上奔腾，而这种画面通常会是骏马而不是小马，这样反常的表现，暗示着该品牌的汽车虽然较小，但是速度却很快。

画面中的羊高高在上，而成群的狼却俯首称臣，这样反常的情景，说明农场非常安全。

画面中番茄一反常态地飘浮在空中，且与正常的番茄差异巨大，强烈的反差格外引人关注。

佳作欣赏

6.2.11 3B运用法

3B是Beauty、Baby、Beast的简写，这种创意方法通常是将漂亮的女人、孩子、动物形象地应用在广告中，通过人们的审美心理和爱心提升商业海报的注目率，并增强海报的趣味性。

该海报中埋首呕吐的小男孩令人揪心、担忧，心生怜爱之情，从而可以激发观者的同情心，增强观者对作品的认可感。

色彩点评

- 灰色的室内空间光线较弱，给人一种昏暗、孤单的感觉。
- 男孩身着红色与绿色搭配的服饰，既具有较高的注目性，同时呼应了圣诞节的主题，洋溢着浓浓的欢乐气息。

CMYK: 60,49,48,0
CMYK: 22,32,54,0
CMYK: 82,28,70,0
CMYK: 40,94,77,4

推荐色彩搭配

C: 88	C: 18	C: 51
M: 82	M: 31	M: 100
Y: 74	Y: 51	Y: 95
K: 61	K: 0	K: 33

C: 87	C: 34	C: 15
M: 45	M: 100	M: 13
Y: 80	Y: 98	Y: 15
K: 6	K: 1	K: 0

C: 70	C: 25	C: 56
M: 59	M: 36	M: 14
Y: 59	Y: 62	Y: 11
K: 8	K: 0	K: 0

该海报中的猫咪舒展身体，动作轻灵、简单，体现出居家运动的简单、灵便，能够吸引观者加入居家运动的行列。

色彩点评

- 亮灰色背景简单、朴素，可使观者的目光更多地集中在中央的主体物之上。
- 猫咪的花色柔软、轻盈，色彩深沉，加重了画面色彩的重量感。

CMYK: 14,11,10,0
CMYK: 73,73,77,46
CMYK: 27,29,35,0
CMYK: 28,97,96,0

推荐色彩搭配

C: 65	C: 80	C: 30
M: 57	M: 79	M: 31
Y: 50	Y: 74	Y: 37
K: 2	K: 56	K: 0

C: 30	C: 8	C: 51
M: 33	M: 6	M: 44
Y: 38	Y: 6	Y: 51
K: 0	K: 0	K: 0

C: 60	C: 9	C: 17
M: 60	M: 87	M: 14
Y: 69	Y: 64	Y: 10
K: 9	K: 0	K: 0

　　该海报中动物的形象可让人联想起斗牛狂欢节的兴奋、激越，热闹、欢快的节日氛围油然而生，吸引观者参与狂欢节的活动。

色彩点评

- 蔚蓝色作为背景色，给人一种运动、博大的视觉感受。
- 红色、黄色、绿色等鲜艳色彩作为辅助色，形成醒目、绚丽的视觉效果，烘托了狂欢节的欢快氛围。

CMYK: 94,74,10,0
CMYK: 10,16,57,0
CMYK: 23,92,69,0
CMYK: 47,0,58,0

推荐色彩搭配

C: 91	C: 48	C: 26	C: 53	C: 4	C: 21	C: 36	C: 91	C: 9
M: 66	M: 0	M: 93	M: 14	M: 12	M: 85	M: 4	M: 64	M: 26
Y: 4	Y: 9	Y: 74	Y: 0	Y: 46	Y: 100	Y: 52	Y: 42	Y: 90
K: 0	K: 0	K: 0	K: 0	K: 0	K: 0	K: 0	K: 2	K: 0

　　该海报画面中以四个迥然不同的女性形象叙述电影的主旨，简略介绍了电影的内容，可以进一步激发观者对电影的兴趣。

色彩点评

- 不同肤色的女性其人物特征非常醒目，人物的辨识性也很高，便于观者对电影作品的了解。
- 洋红色花朵的点缀为画面增添了浪漫、热情的气息，使画面更具吸引力。

CMYK: 19,39,55,0
CMYK: 8,16,18,0
CMYK: 91,87,85,76
CMYK: 21,98,53,0

推荐色彩搭配

C: 11	C: 87	C: 57	C: 29	C: 21	C: 44	C: 90	C: 13	C: 6
M: 8	M: 64	M: 96	M: 8	M: 44	M: 100	M: 85	M: 45	M: 24
Y: 8	Y: 16	Y: 11	Y: 8	Y: 62	Y: 100	Y: 85	Y: 93	Y: 6
K: 0	K: 0	K: 0	K: 0	K: 0	K: 11	K: 76	K: 0	K: 0

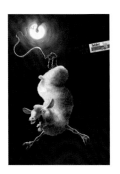

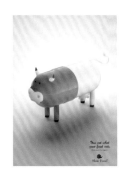

该海报中被拴住的、神色惊惶的动物弱化了作品的商业性，新奇有趣、诙谐的插画元素可以获得消费者好感。

温暖的色彩与憨态可掬的动物形象极大地活跃了画面的气氛，具有较强的感染力。

该海报通过女性形象宣传产品，腕间的手表熠熠生辉，极具吸引力，有利于博得关注。

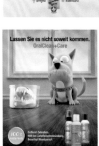

6.2.12　神奇迷幻法

　　神奇迷幻法是指将产品与虚构的场景相结合，常用梦幻的场景、富有感染力的想象和浪漫气息，为产品营造浓厚的宣传氛围。这种创意方法需要色调和谐统一，使商业海报充满想象力。

该海报画面中的汽车从坍塌的城市废墟中开出来，倾斜的版面给人一种紧张、刺激的感觉，暗示汽车性能好，马力足、速度快。

色彩点评

- 该海报为中纯度色彩基调，整幅画面给人一种不安、紧张的感觉。
- 土黄色的背景搭配蓝紫色的汽车，形成冷暖对比关系。
- 画面右下角的标志色彩饱和度较高，并且通过汽车的引导，很容易被观者发现，并留下深刻印象。

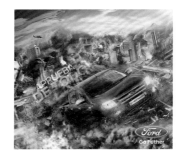

CMYK: 86,88,46,12
CMYK: 20,25,24,0
CMYK: 49,55,49,0
CMYK: 82,42,14,0

推荐色彩搭配

C: 54	C: 14	C: 75
M: 58	M: 15	M: 57
Y: 55	Y: 22	Y: 50
K: 1	K: 0	K: 3

C: 27	C: 86	C: 54
M: 29	M: 86	M: 32
Y: 36	Y: 40	Y: 32
K: 0	K: 4	K: 0

C: 98	C: 16	C: 25
M: 83	M: 15	M: 27
Y: 41	Y: 22	Y: 31
K: 5	K: 0	K: 0

该海报画面中展现出一幅梦幻般的幽深森林美景，弥漫着大自然的气息，令人心旷神怡，再借助文字的说明，使产品的天然、绿色特性更具说服力。

色彩点评

- 该海报以油绿色作为主色调，为观者带来一场悠然、宁静、唯美的视觉盛宴。
- 暖黄色的阳光位于画面的视觉重心位置，聚拢观者目光，并给人一种明朗、均衡的视觉感受。

CMYK: 85,56,100,30
CMYK: 18,23,87,0
CMYK: 33,38,57,0

推荐色彩搭配

C: 13	C: 56	C: 79
M: 16	M: 62	M: 50
Y: 42	Y: 100	Y: 88
K: 0	K: 14	K: 12

C: 89	C: 49	C: 82
M: 80	M: 31	M: 62
Y: 93	Y: 100	Y: 19
K: 74	K: 0	K: 0

C: 29	C: 53	C: 80
M: 47	M: 50	M: 67
Y: 98	Y: 77	Y: 87
K: 0	K: 2	K: 48

该海报展现出的神秘、奇异的3D丛林幽谷场景，别开生面，极具吸引力，可以激发观者对影片产生浓厚的兴趣。

色彩点评

- 森林场景以低纯度的海洋绿色为主色调进行设计，形成笼罩在迷雾下的效果，更显朦胧、迷幻，渲染寂静、奇异的森林气氛。
- 淡蓝色的天空为画面增添了几分清新、恬淡的气息。

CMYK: 68,28,72,0
CMYK: 54,25,18,0
CMYK: 47,71,91,9

推荐色彩搭配

C: 49	C: 12	C: 62
M: 21	M: 93	M: 34
Y: 13	Y: 97	Y: 71
K: 0	K: 0	K: 0

C: 49	C: 20	C: 91
M: 75	M: 13	M: 67
Y: 95	Y: 40	Y: 95
K: 15	K: 0	K: 57

C: 66	C: 72	C: 39
M: 45	M: 17	M: 67
Y: 100	Y: 11	Y: 99
K: 3	K: 0	K: 2

该海报画面中人声鼎沸、欢声笑语的热闹场景给人一种欢乐、畅快的视觉感受，具有极强的视觉感染力。

色彩点评

- 黄绿色作为画面主色调，营造出温暖、丰盛、热情的环境氛围。
- 红色的视觉元素点缀了画面，使热情、欢乐的印象深入人心。

CMYK: 49,17,49,0
CMYK: 22,59,91,0
CMYK: 8,95,85,0
CMYK: 2,0,12,0

推荐色彩搭配

C: 44	C: 17	C: 69
M: 79	M: 29	M: 37
Y: 93	Y: 33	Y: 100
K: 8	K: 0	K: 0

C: 36	C: 39	C: 2
M: 8	M: 49	M: 95
Y: 37	Y: 51	Y: 86
K: 0	K: 0	K: 0

C: 21	C: 73	C: 12
M: 10	M: 57	M: 62
Y: 23	Y: 82	Y: 86
K: 0	K: 19	K: 0

创意分析

 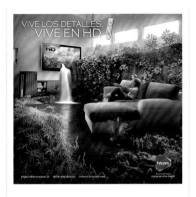 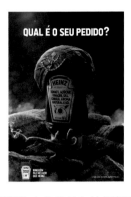

该海报画面中的矿泉水产品置身于大自然之中，瓶身曲线让画面充满了韵律感。

画面中的客厅散发出大自然的气息，从电视中流淌下来的瀑布暗示着电视画质清晰、自然。

包裹着头巾的产品与神灯都表现出浓重的寓言故事色彩，带来与众不同的视觉体验。

佳作欣赏

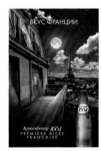

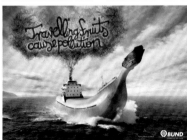

6.2.13 连续系列法

连续系列法是指连续运用视觉元素创作海报作品，使之给人留下一个完整的视觉印象。

这是一幅以保护森林为主题的海报设计作品，将陆地描绘成咖啡豆的形状，随着树木的减少，咖啡豆变得干枯，从而说明了森林对人类的重要性。

色彩点评

- 画面以低明度作为主色调，灰色搭配褐色，给人一种压抑、沉重的视觉感受。
- 画面中绿色作为点缀色，在这里象征着希望、生机。
- 画面从上至下色彩明度逐渐降低，给人的感觉也越发沉重，从而引人深思。

CMYK: 36,26,30,0
CMYK: 79,48,100,10
CMYK: 67,70,72,29

推荐色彩搭配

C: 73	C: 25	C: 52	C: 39	C: 69	C: 77	C: 52	C: 47	C: 55
M: 60	M: 17	M: 14	M: 28	M: 72	M: 53	M: 57	M: 35	M: 17
Y: 60	Y: 22	Y: 40	Y: 32	Y: 83	Y: 90	Y: 70	Y: 38	Y: 21
K: 11	K: 0	K: 0	K: 0	K: 43	K: 17	K: 3	K: 0	K: 0

该海报画面中的汽车由上至下不断变化，让人感受到日新月异的时代与科技都在迅猛发展，极富创意性。

色彩点评

- 淡蓝色背景奠定了画面清新、恬淡、洁净的色彩基调，气氛自然而清爽。
- 橘色的汽车车身与淡色背景形成鲜明的冷暖对比，丰富了画面的视觉效果。

CMYK: 13,2,0,0
CMYK: 22,73,86,0
CMYK: 79,33,12,0

推荐色彩搭配

C: 3	C: 12	C: 81	C: 62	C: 25	C: 0	C: 25	C: 82	C: 45
M: 74	M: 2	M: 74	M: 12	M: 56	M: 0	M: 29	M: 43	M: 72
Y: 81	Y: 1	Y: 78	Y: 11	Y: 55	Y: 0	Y: 81	Y: 11	Y: 71
K: 0	K: 0	K: 54	K: 0	K: 0	K: 0	K: 0	K: 0	K: 5

该海报画面中多个守卫的形象象征着某款软件具有多重防护作用，可以保护用户上网时的信息，做到万无一失。同时给人一种安心、值得信任的感觉。

色彩点评

- 亮灰色作为主色，整体呈现出正式、认真、内敛的调性。
- 湖蓝色文字与标志极具科技感，表现出电子产品的主题。

CMYK: 17,13,12,0
CMYK: 87,76,63,35
CMYK: 71,10,13,0

推荐色彩搭配

C: 18	C: 33	C: 97	C: 60	C: 24	C: 72	C: 9	C: 76	C: 4
M: 14	M: 14	M: 89	M: 45	M: 20	M: 17	M: 38	M: 54	M: 2
Y: 13	Y: 29	Y: 30	Y: 45	Y: 88	Y: 18	Y: 87	Y: 56	Y: 4
K: 0	K: 0	K: 0	K: 0	K: 0	K: 0	K: 0	K: 4	K: 0

该海报瓶中倾泻而出的墨水化身飞鸟腾空飞远的身影显示出脱墨剂的效用，同时带来灵动、自由的气息，给人留下深刻的印象。

色彩点评

- 淡灰蓝色背景色彩含蓄、内敛，可使观者目光更多地集中在主体物之上。
- 深邃的宝石蓝与清新的天蓝色搭配，描绘出晶莹剔透的墨水，带来美的视觉享受。

CMYK: 16,7,4,0
CMYK: 94,84,8,0
CMYK: 46,12,4,0
CMYK: 67,8,22,0

推荐色彩搭配

C: 84	C: 2	C: 49	C: 64	C: 94	C: 29	C: 14	C: 57	C: 94
M: 47	M: 1	M: 7	M: 7	M: 85	M: 11	M: 5	M: 33	M: 74
Y: 27	Y: 0	Y: 64	Y: 8	Y: 8	Y: 14	Y: 2	Y: 26	Y: 11
K: 0	K: 0	K: 0	K: 0	K: 0	K: 0	K: 0	K: 0	K: 0

创意分析

画面中咖啡上的图案，给人一种喝杯咖啡的功夫就能到达目的地的感觉，从而体现出出行的便捷性。

施工的工人逐渐消失在地面，暗示噪音的不断消减，说明了降噪耳机强大的功效。

多个人物嘴部被遮挡不见，提示消费者剃须刀的强大功能，以吸引消费者购买。

佳作欣赏

6.2.14 经典名作运用法

经典名作运用法是指借用经典作品进行二次创作，这样的创意既有深厚的底蕴，还能借鉴经典作品的精髓提升自我价值，从而迅速赢得好感。

这幅海报以世界著名油画《蒙娜丽莎的微笑》为创作原型，画面中的人物圆滚滚的面庞惹人怜爱，并通过这样一种创意方式展现出来，瞬间赢得观者的好感。

色彩点评

- 作品整体明度较低，而人物面部明度较高，所以可以瞬间吸引人的注意力。
- 褐色和橄榄绿的搭配给人一种沉稳、成熟的感觉。
- 整个画面色彩层次丰富，过渡细腻，形成了很强的空间感。

CMYK: 65,54,89,11
CMYK: 17,33,46,0
CMYK: 39,45,73,0
CMYK: 61,81,84,45

推荐色彩搭配

C: 74	C: 60	C: 55	C: 72	C: 20	C: 42	C: 36	C: 20	C: 75
M: 85	M: 42	M: 64	M: 56	M: 36	M: 34	M: 57	M: 28	M: 64
Y: 95	Y: 62	Y: 84	Y: 81	Y: 49	Y: 49	Y: 70	Y: 35	Y: 100
K: 69	K: 0	K: 13	K: 18	K: 0	K: 0	K: 0	K: 0	K: 40

该海报的蒙娜丽莎画像由乐高玩具拼合而成，利用名作来寓意乐高的经典与价值不菲。

色彩点评

- 橄榄色、黑色、深黄色等低明度色彩的运用更显出画面的古典、悠久，历史意蕴深厚。
- 红色标志在低明度背景的衬托下更加醒目、热烈，让人一眼便能注意到品牌标识所在。

CMYK: 34,32,61,0
CMYK: 65,46,81,3
CMYK: 14,37,71,0
CMYK: 89,78,72,54
CMYK: 26,98,92,0

推荐色彩搭配

C: 16	C: 35	C: 25	C: 76	C: 32	C: 25	C: 12	C: 24	C: 69
M: 36	M: 25	M: 97	M: 78	M: 27	M: 56	M: 19	M: 43	M: 76
Y: 67	Y: 48	Y: 92	Y: 85	Y: 58	Y: 77	Y: 57	Y: 70	Y: 80
K: 0	K: 0	K: 0	K: 61	K: 0	K: 0	K: 0	K: 0	K: 49

该海报画面中主人公举起相机自拍的相片与古典画作中的形象如出一辙，说明相机的成像清晰、分明，具有较强的说服力。

色彩点评

- 人物穿着的橄榄色服饰与草绿色的植物洋溢着复古、自然、大气的气息。
- 用盛开的宝石红色的花朵为画面增色，绚丽、鲜艳，使画面更加吸睛。

CMYK: 3,34,23,0
CMYK: 78,75,42,4
CMYK: 50,55,93,4
CMYK: 26,97,51,0

推荐色彩搭配

C: 12	C: 75	C: 33		C: 30	C: 2	C: 58		C: 32	C: 5	C: 72
M: 33	M: 64	M: 40		M: 46	M: 7	M: 57		M: 89	M: 33	M: 76
Y: 21	Y: 100	Y: 71		Y: 48	Y: 22	Y: 27		Y: 17	Y: 75	Y: 71
K: 0	K: 39	K: 0		K: 0	K: 0	K: 0		K: 0	K: 0	K: 42

该海报中手捏耳机的梵·高形象，妙趣横生、创意十足。这种创作方式弱化了作品的商业性，增强了作品的亲和力。

色彩点评

- 画面整体呈暖色调，给人一种亲切、温馨、舒适的感觉。
- 人物形象以明亮的柠檬黄与橘色为主，具有较强的注目性与吸引力。

CMYK: 64,65,67,16
CMYK: 9,24,59,0
CMYK: 22,67,83,0

推荐色彩搭配

C: 82	C: 21	C: 17		C: 64	C: 3	C: 93		C: 56	C: 7	C: 32
M: 65	M: 18	M: 64		M: 58	M: 33	M: 88		M: 98	M: 24	M: 52
Y: 61	Y: 34	Y: 80		Y: 69	Y: 89	Y: 89		Y: 100	Y: 60	Y: 45
K: 21	K: 0	K: 0		K: 10	K: 0	K: 80		K: 48	K: 0	K: 0

创意分析

这是一幅以《创造亚当》为原型的商业海报设计作品，通过EA电子设备模拟出与人物对话的效果，实现跨越时代的互动。

瞠目结舌的梵·高形象与右下角的咖啡产品体现出咖啡提神醒目的效果。

鱼群围拢而成的名人肖像，在众多商业海报中脱颖而出，带来惊奇、充满新意的体验。

佳作欣赏

7

第7章

商业海报设计的
经典技巧

　　创作商业海报设计作品时，除了应遵循色彩的基本搭配原则以外，还应该注意运用很多技巧，如关于版式设计、字体、图形图案、创意表达等技巧。只有全局考虑才能将设计表达得更清晰。所以本章将讲解一些常用的商业海报设计技巧，以帮助大家更好地设计作品。

7.1 80%主色调+20% 辅助色调

7.1 80%主色调+20% 辅助色调

主色调就好比乐曲中的主旋律，对画面起着主导作用。但是单色调的画面会显得过于单调，所以需要其他颜色辅助，辅助色的面积虽小，却起着缓冲和强调的作用。那么主色和辅助色分别占到画面颜色的多少为宜呢？经典的比例是80%主色调+20%辅助色调，这个比例既可以通过主色奠定画面的色彩基础，又能够保证画面色彩的丰富性，保持整个画面的鲜明特色，引人注目。

该饮品海报以热情、活泼的洋红色为主色调，温暖、明快的阳橙色为辅助色，两种高纯度色彩之间形成强烈碰撞，注目性较强。画面整体呈暖色调，充满幸福、欢快的气息。

CMYK: 14,90,8,0
CMYK: 0,54,84,0
CMYK: 6,4,7,0

推荐色彩搭配

CMYK: 25,93,0,0
CMYK: 5,17,11,0
CMYK: 7,12,73,0

CMYK: 11,94,47,0
CMYK: 6,49,24,0
CMYK: 33,18,50,0

海报以活力、热情、明媚的红色作为主色，表现出商家认真、热情的态度，让人放心享受披萨的美味与快捷便利的送餐服务。再以米色作为辅助色，减轻了大面积红色带来的视觉冲击力。

CMYK: 27,100,100,0
CMYK: 7,24,63,0
CMYK: 0,0,0,0

推荐色彩搭配

CMYK: 11,90,93,0
CMYK: 93,72,59,26
CMYK: 32,43,43,0

CMYK: 28,0,6,0
CMYK: 13,97,77,0
CMYK: 21,0,48,0

在画面中同时使用冷色调与暖色调并不冲突，其能形成鲜明的颜色对比，能够增强画面的层次感，让画面的色彩更富有艺术感染力。

该儿童故事插画海报以深蓝色为主色调，画面整体呈冷色调，表现出夜晚的静谧、唯美，女孩身着红色服饰，点缀整个画面，在冷色调背景的衬托下格外醒目，让人顿生怜爱之心。

CMYK: 100,92,38,2
CMYK: 77,56,12,0
CMYK: 25,5,0,0
CMYK: 20,93,93,0
CMYK: 2,51,89,0

推荐色彩搭配	
CMYK: 65,40,17,0 CMYK: 18,91,34,0 CMYK: 5,4,4,0	CMYK: 95,76,5,0 CMYK: 10,38,80,0 CMYK: 39,10,87,0

该海报画面中以鲜活、明快的明黄色搭配清凉、理性的水青色，带来了强烈的视觉冲击力；青色车身与背景中的青色部分相互呼应，使画面色彩更加和谐、统一。

CMYK: 69,4,17,0
CMYK: 5,22,88,0
CMYK: 93,88,87,78
CMYK: 20,17,22,0

推荐色彩搭配	
CMYK: 51,7,20,0 CMYK: 16,75,78,0 CMYK: 87,82,82,70	CMYK: 43,14,13,0 CMYK: 15,6,85,0 CMYK: 76,65,16,0

7.3 色彩需要有明度对比

不仅不同色相的颜色具有明暗差异，就是相同色相的颜色也有明暗深浅差异，所以在设计中要注意色彩明度的变化。适当的明度对比能够增强画面色彩层次，让画面内容主次分明。

该均衡饮食主题海报的背景使用低明度的黑色，在其衬托下，各种较高明度的食物更加突出、醒目；活跃、美观、自由的文字可以帮助观者更多地了解海报主题，从而改变饮食习惯。

CMYK: 84,79,74,58
CMYK: 3,2,2,0
CMYK: 40,7,22,0
CMYK: 9,16,67,0
CMYK: 18,99,94,0

推荐色彩搭配

CMYK: 67,59,51,3
CMYK: 49,29,97,0
CMYK: 2,0,21,0

CMYK: 92,76,57,25
CMYK: 6,52,74,0
CMYK: 9,29,7,0

该海报采用低明度的色彩搭配方案，画面气氛较为低沉、暗淡，但大量可爱、生动的卡通形象冲淡了画面的压抑感，增强了画面的温馨感。棕色背景与中央的象牙白图形之间明暗对比鲜明，凸显了海报主题。

CMYK: 50,59,69,3
CMYK: 13,4,19,0
CMYK: 60,45,100,2
CMYK: 69,82,60,28

推荐色彩搭配

CMYK: 61,79,81,40
CMYK: 5,17,75,0
CMYK: 31,3,26,0

CMYK: 47,68,100,8
CMYK: 10,85,88,0
CMYK: 25,0,8,0

纯度是影响色彩情感效应的主要因素，纯度越高，颜色就越鲜艳，纯度越低，颜色就越质朴。如果画面中只有高纯度的色彩，就会给人一种刺激、烦躁的感觉；反之，如果画面中只有低纯度的颜色，则会给人一种沉闷、单调的感觉。所以在运用色彩时，需要通过颜色纯度的不断变化，让画面更加丰富。

该海报的米色背景色彩纯度较低，图案则采用高纯度的黄色，在低纯度色彩的衬托下，更显产品与水果图案色彩的鲜艳、浓郁。这种配色方案无疑可以刺激观者食欲，给人一种美味、可口的感觉。

CMYK: 4,7,16,0
CMYK: 7,29,88,0
CMYK: 18,71,100,0
CMYK: 87,87,84,75

推荐色彩搭配

CMYK: 2,16,34,0
CMYK: 6,26,86,0
CMYK: 61,25,5,0

CMYK: 22,0,47,0
CMYK: 57,28,100,0
CMYK: 10,62,82,0

该海报以淡粉色作为主色调，整体画面甜美、淡雅、清新。大面积的浅色视觉刺激性较弱，所以画面中的图形图案采用纯度较高的青色、黄色与玫瑰色进行搭配，丰富了画面色彩，使画面更具吸引力。

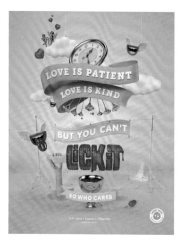

CMYK: 0,42,6,0
CMYK: 24,92,37,0
CMYK: 51,5,24,0
CMYK: 12,7,49,0

推荐色彩搭配

CMYK: 29,92,57,0
CMYK: 10,23,0,0
CMYK: 78,100,62,48

CMYK: 73,27,44,0
CMYK: 3,2,30,0
CMYK: 0,58,33,0

互补色的对比是众多配色方式中最鲜明的，当两种颜色面积相等时，二者势均力敌，就很容易让画面色彩失去平衡。这时可以采用以一种颜色为主色，另外一种颜色为点缀色的方式进行搭配，这样既能够保证画面色调的统一，又能够保证画面色彩的层次感。

该海报画面以红色为主色调，以浅粉红为辅助色，整体充满热情、甜蜜、欢快的气息，并以青瓷绿色点缀画面，使画面既有节日的气氛又不失清爽感。

CMYK: 25,100,84,0
CMYK: 2,29,17,0
CMYK: 39,81,31,0
CMYK: 56,7,42,0

推荐色彩搭配

CMYK: 0,87,58,0
CMYK: 34,3,76,0
CMYK: 57,13,0,0

CMYK: 49,74,18,0
CMYK: 9,17,67,0
CMYK: 33,0,37,0

该海报画面中大量使用鲜活、温暖的阳橙色与鲜黄色，整体画面呈暖色调，具有强烈的视觉冲击力。以与橙色形成互补色对比的孔雀蓝色作为海报的点缀色，使画面色彩更为丰富，同时也减轻了画面的单调感与烦躁感，有利于缓解视觉疲劳。

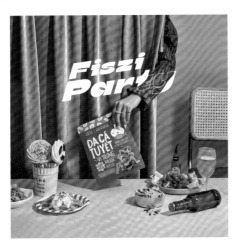

CMYK: 11,71,98,0
CMYK: 8,31,85,0
CMYK: 0,0,0,0
CMYK: 16,96,100,0
CMYK: 82,41,18,0

推荐色彩搭配

CMYK: 11,19,87,0
CMYK: 60,66,11,0
CMYK: 56,95,71,31

CMYK: 8,61,73,0
CMYK: 89,58,50,5
CMYK: 6,13,52,0

素描有三大关系，即明暗关系、空间关系和结构关系。

明暗关系是自然或者非自然光作用在物体上所呈现出不同光影变化的效果。通过光的不同变化，物体呈现出不同明暗程度的黑色、白色和灰色，从而使作品更加生动、真实。

空间关系是指画面尽量表现三维立体效果，近的地方实，远的地方虚；近的地方大，远的地方小。

结构关系是指参照物的自身面貌特点，是由作者能否还原其真实性作为评价标准的。

在商业海报设计过程中，要注重素描关系，让作品更加丰满，提高观者的接受程度。

该电影海报非常注重画面的语言表达与感染力，青色的天空与棕色的地面冷暖对比鲜明，使画面极具层次感。金黄色作为两者之间的过渡色，描绘出昏黄的暮色与漆黑的夜晚即将来临的景象，可将观者的视线引导向画面右侧。环境光影空间感强烈，充满未知与想象的空间。

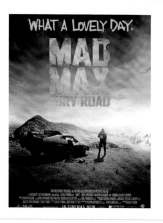

CMYK：76,18,27,0
CMYK：63,72,100,40
CMYK：9,24,85,0
CMYK：6,4,22,0

推荐色彩搭配

CMYK：52,9,30,0　　　　CMYK：3,10,38,0
CMYK：1,40,83,0　　　　CMYK：76,47,23,0
CMYK：92,89,85,78　　　CMYK：80,67,82,45

该海报画面中的产品位于视觉焦点位置，虚化的花瓣围绕其分布，形成O型构图，观者的视线被引导至画面中心。同时以虚实对比营造空间关系，更好地表现产品的主体地位，使画面主次格外分明，动感极强。

CMYK：73,45,11,0
CMYK：0,0,0,0
CMYK：13,56,31,0
CMYK：82,78,74,55

推荐色彩搭配

CMYK：9,79,43,0　　　　CMYK：6,58,50,0
CMYK：25,11,4,0　　　　CMYK：8,0,16,0
CMYK：17,37,0,0　　　　CMYK：100,97,11,0

7.7　添加肌理

　　扁平化艺术风格已经流行很多年了，难免会使观者产生审美疲劳，所以在扁平化的基础上通过渐变色和添加纹理可以创作出全新的肌理风格插画海报作品。肌理插画风格海报画风轻快，一般会通过色块区分各种元素，利用添加的肌理丰富画面视觉元素，使观者产生一种轻松随意的感觉，让画面效果更加耐看。

　　该海报画面中色彩之间的明暗对比和森林的环境让人心生紧张、刺激、惊险之感，添加噪点肌理后使画面更具质感，既丰富了画面细节，让人产生联想，又增强了画面故事性。

CMYK：76,54,62,8
CMYK：83,64,100,46
CMYK：5,11,43,0
CMYK：15,90,96,0
CMYK：20,58,96,0

（细节图）

推荐色彩搭配

CMYK：46,20,33,0
CMYK：29,8,81,0
CMYK：83,65,61,20

CMYK：24,55,96,0
CMYK：83,67,100,54
CMYK：28,95,100,0

　　该插画海报以稻草人形象作为主体内容，充满童趣与想象力，噪点的添加增强了画面的颗粒感，形成水粉画质感，赋予画面经典的韵味，既呼应了作品主题，又增强了画面的故事感与表现力。

CMYK：21,4,15,0
CMYK：11,25,72,0
CMYK：27,51,84,0
CMYK：47,20,14,0

（细节图）

推荐色彩搭配

CMYK：81,46,13,0
CMYK：53,21,60,0
CMYK：7,11,40,0

CMYK：47,48,88,1
CMYK：55,64,71,10
CMYK：27,0,25,0

以扁平化风格、MBE风格、渐变风格为主的插画海报是将图形进行扁平化、色块化处理，增强了图形的优势和形式感，从而获得了更强的视觉冲击力，以吸引观者的视线。简约化的图形受众面更广，人们对其理解和接受程度更高。

在该海报中，橙色的天空与蝙蝠、南瓜灯、月亮灯等设计元素表现出浓重的万圣节的节日氛围，画面中充满神秘、奇异的气息。可爱、生动的卡通形象带给观者愉悦感与趣味性，并冲淡了画面的阴暗感，极具吸引力。

CMYK: 18,77,100,0
CMYK: 8,23,59,0
CMYK: 75,9,63,0
CMYK: 68,90,96,65
CMYK: 78,89,92,73

推荐色彩搭配

CMYK: 0,44,91,0
CMYK: 0,82,91,0
CMYK: 36,0,77,0

CMYK: 0,89,75,0
CMYK: 22,76,100,0
CMYK: 14,31,78,0

该海报中的人物与化妆品采用简化图形，并大面积使用蓝灰色、白色等温柔、轻淡的色彩进行搭配，画面色彩对比较弱，表现出简单、清爽的产品调性，极易获得女性消费者的喜爱。

CMYK: 77,52,34,0
CMYK: 35,15,11,0
CMYK: 1,0,0,0
CMYK: 81,79,76,59

推荐色彩搭配

CMYK: 67,14,16,0
CMYK: 33,8,6,0
CMYK: 96,79,32,1

CMYK: 86,64,0,0
CMYK: 49,19,0,0
CMYK: 24,29,40,0

在一幅画面场景中，应尽量简化画面的复杂性，将画面的各种元素统一成一种风格。例如视角的统一、描边的统一、色调的统一等。

该海报以柔和的米色作为背景色，与猫咪的毛色和人的手臂形成同类色对比，画面色彩较为和谐、统一。用猫咪无辜、可爱的表情，吸引观者的注意力，会让人心生好感。

CMYK: 1,9,18,0
CMYK: 11,32,47,0
CMYK: 43,64,85,3
CMYK: 16,81,23,0
CMYK: 54,98,24,0

推荐色彩搭配

CMYK: 55,77,100,29
CMYK: 3,23,31,0
CMYK: 20,32,94,0

CMYK: 4,27,38,0
CMYK: 46,58,56,0
CMYK: 90,94,38,4

该海报整体以绿色为主色调，表现产品的天然、纯粹，树木与天空之间构成酒瓶的造型，充满创意性。画面中明暗之间的变化，将人的视角向内延伸，更显画面空间的广阔。

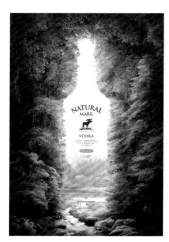

CMYK: 93,63,89,45
CMYK: 8,1,9,0
CMYK: 40,8,86,0
CMYK: 71,49,100,9

推荐色彩搭配

CMYK: 19,12,10,0
CMYK: 54,28,77,0
CMYK: 86,61,100,41

CMYK: 47,0,53,0
CMYK: 8,9,20,0
CMYK: 89,53,86,19

　　3D立体插画已经流行很多年了，现在仍然没有消退的迹象，反倒因为技术的不断发展，3D插画越来越具有创造性，其画面效果细腻、真实，易得到大众的认可和喜爱。

　　该海报中的人物与背景城市以立体剪纸叠加的方式呈现，极富意趣，前后景不仅层次分明，还利用光影丰富了整体画面。深青色与橘粉色对比鲜明，色彩饱满，十分吸睛。

CMYK：90,63,52,9
CMYK：0,51,38,0

推荐色彩搭配

CMYK：98,85,24,0　　　　CMYK：8,43,43,0
CMYK：4,44,12,0　　　　 CMYK：13,10,10,0
CMYK：17,19,39,0　　　　CMYK：95,79,47,11

　　该海报通过融化的3D立体牛油果卡通形象比喻脂肪的流失，画面极具趣味性与创意性，自然能够吸引观者的目光，获得其关注，并促使其萌发减脂的想法。

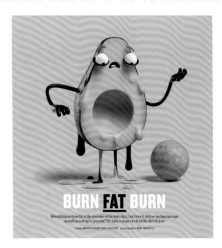

CMYK：4,27,78,0
CMYK：43,16,98,0
CMYK：22,55,71,0
CMYK：1,0,5,0
CMYK：92,87,88,79

推荐色彩搭配

CMYK：11,18,87,0　　　　CMYK：19,3,60,0
CMYK：7,67,89,0　　　　 CMYK：9,50,73,0
CMYK：80,41,18,0　　　　CMYK：53,68,54,3

在创作商业海报时，将排版中的一些元素替换成插画，使图形与图像相结合，可使复杂的图像和简约的插画图形形成对比，增强画面的表现力。

在这幅室内家居主题海报中，窗户、绿植、地毯等物被替换为手绘线条图案，实物沙发与手绘元素结合，平面与立体的结合形成混维图形设计方式，画面充满想象力与表现力。

CMYK: 13,9,9,0
CMYK: 31,27,31,0
CMYK: 15,22,59,0
CMYK: 93,88,89,80

推荐色彩搭配

CMYK: 11,9,8,0
CMYK: 73,71,8,0
CMYK: 8,12,62,0

CMYK: 12,16,21,0
CMYK: 44,96,97,12
CMYK: 98,90,62,45

该海报以黄绿色作为主色，以卡其色作为辅助色，整体呈暖色调，既给人一种亲切、温馨之感，又凸显了产品的天然性与安全性。手绘的超人形象与产品相结合，童趣十足，丰富了画面的视觉元素，使画面更加吸睛。

CMYK: 33,15,87,0
CMYK: 16,31,60,0
CMYK: 0,0,3,0
CMYK: 67,76,89,50

推荐色彩搭配

CMYK: 55,8,90,0
CMYK: 8,27,49,0
CMYK: 8,75,78,0

CMYK: 26,26,50,0
CMYK: 11,9,8,0
CMYK: 90,55,100,28

夸张缩放是对事物正常的尺寸比例加以夸张改变。夸张缩放后的图形与印象中的相同事物会形成强烈的反差，能给人带来不一样的观感。越是夸张的变化，对比效果越是强烈，给人的观感越是刺激。

该海报画面中人物的颈部与乐器相连、密不可分，暗示音乐的重要性，且变形的人物与乐器的结合，使作品充满想象力与感染力，令人难忘；夸张的身体比例增强了图形的冲击力与震撼感，使原有形象更加生动、更有创意。

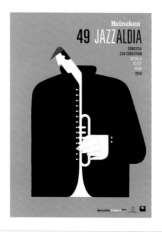

CMYK：87,84,78,69
CMYK：5,49,93,0
CMYK：0,0,0,0
CMYK：27,100,100,0

推荐色彩搭配

CMYK：12,30,55,0
CMYK：100,95,39,2
CMYK：0,94,90,0

CMYK：87,84,79,69
CMYK：9,40,80,0
CMYK：0,93,55,0

该海报中夸张的人物动作与不同色彩的色块之间对比强烈，既让人联想到躺着吹乐曲的乐师，又带来惊人的视觉冲击力，表现出音乐的激情与快乐，以吸引观者参与。整个画面色彩鲜活、大胆，形成自由、明快、激烈的画面风格，极具艺术感与表现力。

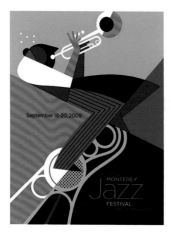

CMYK：4,41,91,0
CMYK：0,76,94,0
CMYK：14,96,100,0
CMYK：100,96,29,0
CMYK：0,0,0,0
CMYK：92,87,88,79

推荐色彩搭配

CMYK：31,87,98,0
CMYK：86,73,18,0
CMYK：31,8,82,0

CMYK：7,54,77,0
CMYK：61,64,0,0
CMYK：55,11,38,0

7.13 图形的共生

　　图形的共生是指几个图形元素共用一部分图形或轮廓线，起到相互借用、相互衬托的作用。这样的共生关系，能给人以无限的想象空间，使观者产生一种神秘的感受。

　　该海报画面中下坠的人物形象被赋予动感，与画面中心平稳放置的咖啡杯形成动态与静态的对比，增强了画面的视觉冲击力，主人公的裙子与咖啡杯共用部分图形，使二者之间形成联系，画面更加和谐。

CMYK: 80,50,39,0
CMYK: 51,24,32,0
CMYK: 11,13,11,0
CMYK: 14,63,55,0

推荐色彩搭配

CMYK: 93,100,33,1
CMYK: 36,3,20,0
CMYK: 28,53,62,0

CMYK: 31,20,36,0
CMYK: 90,58,47,3
CMYK: 39,73,71,1

　　该海报中的鞋子图形边缘线条与画面的留白空间共同构成可乐瓶的形状，负形空间的可乐瓶与正形的鞋子共用轮廓线，强化了画面元素的关联性，使画面充满想象力与表现力。

CMYK: 0,96,94,0
CMYK: 0,0,0,0
CMYK: 52,38,32,0

推荐色彩搭配

CMYK: 15,100,84,0
CMYK: 82,77,73,53
CMYK: 52,33,5,0

CMYK: 11,90,93,0
CMYK: 13,10,10,0
CMYK: 97,89,47,15

运用独特的视角是指从其他角度获得图形图案、文字、创意表达等，并将其展现在海报设计中。通过角度的转换可以使画面更具创意与趣味性，十分吸睛。

该电影海报中颠倒的天空与楼宇使画面充满虚幻感，暗示电影的主题。渺小的人影与狭小的视野营造出压抑、紧张的画面氛围，建筑之间的些许光芒流露出希望的意味，给人留下无尽联想。

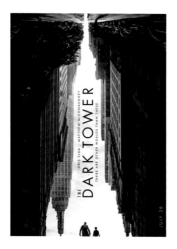

CMYK: 93,87,88,79
CMYK: 9,2,8,0
CMYK: 72,63,59,13

推荐色彩搭配

CMYK: 70,64,60,13
CMYK: 11,9,8,0
CMYK: 27,0,69,0

CMYK: 35,26,25,0
CMYK: 41,62,17,0
CMYK: 89,85,85,76

该海报画面中的产品包装与环境浑然一体，获得了梦幻、浪漫、震撼的视觉效果。而遍野的薰衣草既象征着产品的香味，又暗示了使用产品后的效果，花香扑鼻，环绕周身，仿佛置身于唯美的花海，令人身心舒畅。

CMYK: 5,54,22,0
CMYK: 1,29,13,0
CMYK: 7,12,6,0
CMYK: 32,76,15,0

推荐色彩搭配

CMYK: 7,51,29,0
CMYK: 11,23,0,0
CMYK: 19,96,58,0

CMYK: 30,81,48,0
CMYK: 93,99,29,0
CMYK: 8,4,24,0

7.15 商品与文字之间产生互动

商业插画是有明确的商业意图的，能够为企业传递商品信息。商业插画中的商品与其他元素不是孤立存在的，只有让画面中所有图案、文字与商品形成互动关系，以图案吸引观者的注意力，激发其兴趣，然后将注意力引向商品，才能达到插画的商业目的。

该食物主题海报以橙黄色作为背景色，凸显出食物的美味与可口，圆润、有趣、活泼的文字与食物图案组合共同塑造出一个完整的视觉形象，两者之间互动感极强，增强了画面的趣味性与创意性，激发了观者兴趣。

CMYK: 7,49,94,0
CMYK: 4,4,3,0
CMYK: 54,87,93,34

推荐色彩搭配

CMYK: 20,45,84,0
CMYK: 48,91,99,22
CMYK: 28,6,0,0

CMYK: 10,6,45,0
CMYK: 3,30,37,0
CMYK: 100,100,30,0

该海报中的动植物在文字中穿插，使文字与图案密不可分，增强了画面元素之间的联系，丰富了画面的层次，有效地传递商品信息的同时又能带给观者视觉上的享受。而青色搭配绿色、紫色、橙色，整体给人一种充满生机、灵动、惬意的感觉。

CMYK: 51,0,42,0
CMYK: 2,2,0,0
CMYK: 43,42,0,0
CMYK: 4,61,61,0
CMYK: 73,65,67,24

推荐色彩搭配

CMYK: 46,9,81,0
CMYK: 14,11,11,0
CMYK: 8,55,34,0

CMYK: 7,8,22,0
CMYK: 48,21,47,0
CMYK: 16,78,80,0

三色配色　　　　　　四色配色　　　　　　　五色配色　　　　　　三色配色

三色配色　　　　　　四色配色　　　　　　　五色配色　　　　　　四色配色

双色配色　　　　　　三色配色　　　　　　　五色配色　　　　　　双色配色

三色配色　　　　　　四色配色　　　　　　　五色配色　　　　　　三色配色

双色配色　　　　　三色配色　　　　　四色配色　　　　　三色配色

双色配色　　　　　三色配色　　　　　五色配色　　　　　四色配色

三色配色　　　　　四色配色　　　　　五色配色　　　　　双色配色

双色配色　　　　　三色配色　　　　　五色配色　　　　　三色配色

三色配色　　　　　四色配色　　　　　五色配色　　　　　双色配色

双色配色　　　　　三色配色　　　　　五色配色　　　　　三色配色

三色配色　　　　　四色配色　　　　　五色配色　　　　　双色配色

三色配色　　　　　四色配色　　　　　五色配色　　　　　三色配色